D1514579

NOBUYOSHI ARAKI

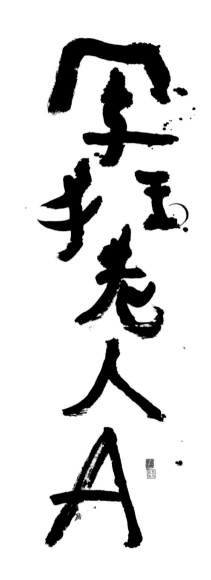

CRAZY OLD MAN A

真実であろうと嘘であろうと、

ステキなことはいつも自分のすぐそばにある

それを私は撮り続けている

日常のことをちゃんと撮る

写真は生きていることの記録だから

インポッシブルのフィルムには魂がある

新しい表現をできるから面白い

だからインポッシブル・パラダイス

写真の中はいつでも楽園なんだよ

荒木経惟

7

Wonderful things always happen around,

and I just shoot

no matter if it is true or false.

I devote myself to shooting the ordinary things

all the time

because photography is

the record of living.

IMPOSSIBLE instant film has a soul

in that its new form of expression,

makes it interesting to me.

Therefore this is the Impossible Paradise.

The world in the photo

is always Paradise

whenever it is.

Nobuyoshi Araki

Des choses merveilleuses se produisent autour de nous

à chaque instant,

qu'elles soient vraies ou fausses,

je les capture.

Je me consacre à capturer constamment ces choses ordinaires

car la photographie

est la mémoire du vivant.

Les films instantanés IMPOSSIBLE ont une âme en ce qu'ils créent

une nouvelle forme d'expression.

Cela les rend intéressants à mes yeux.

Voici le Paradis Impossible.

Quel que soit l'instant,

le monde dans la photo est toujours un Paradis.

Nobuyoshi Araki

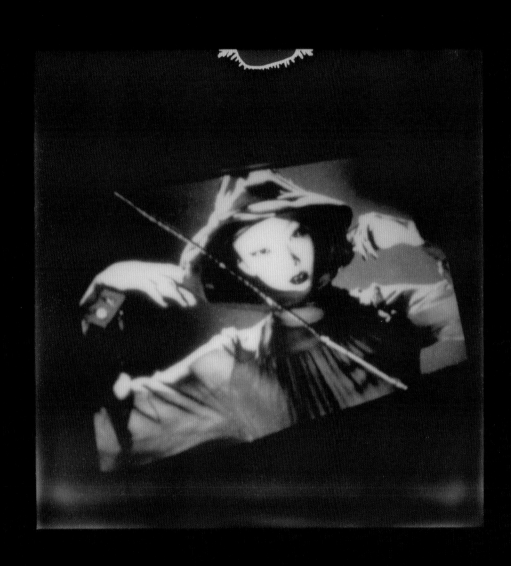

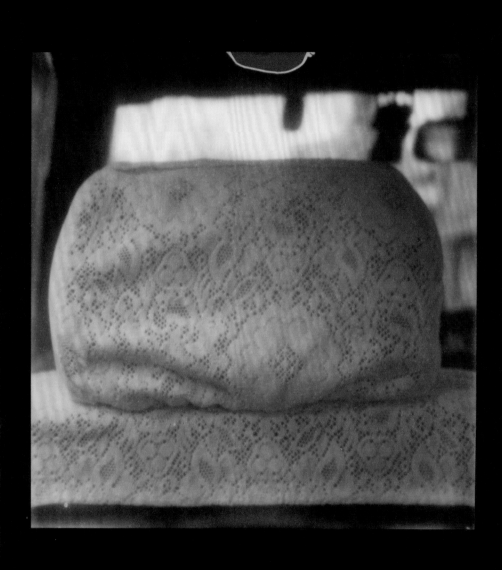

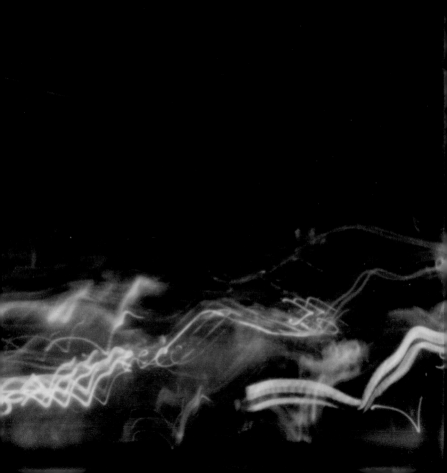

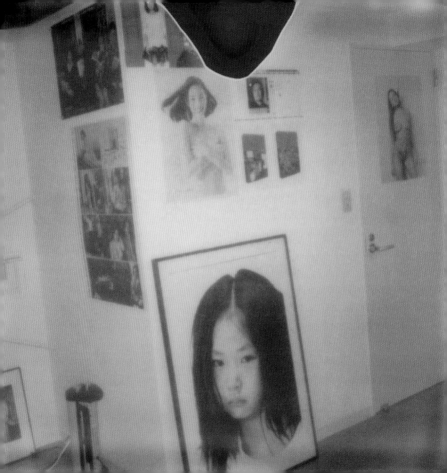

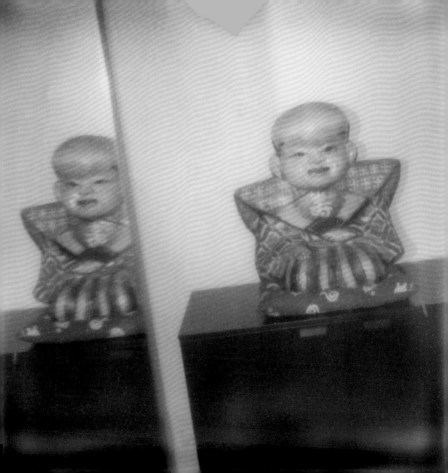

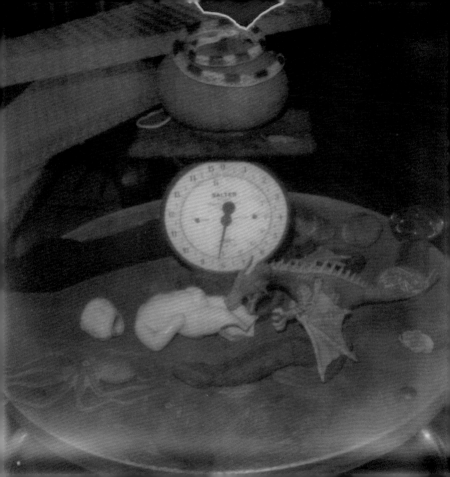

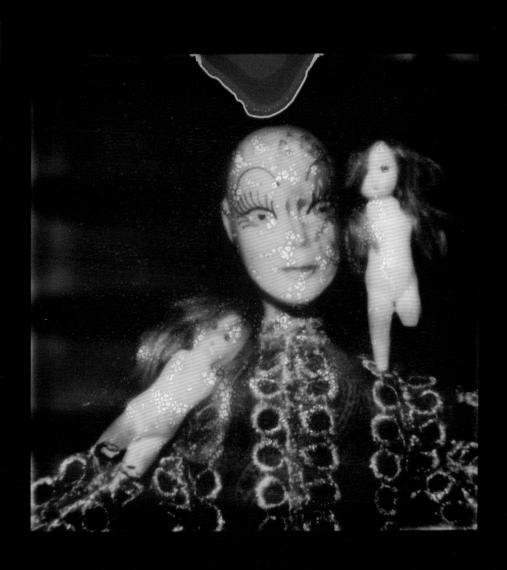

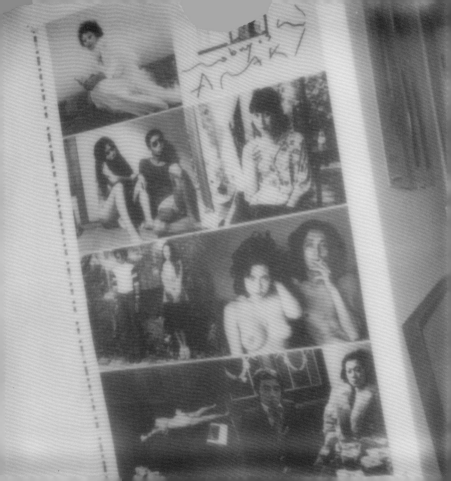

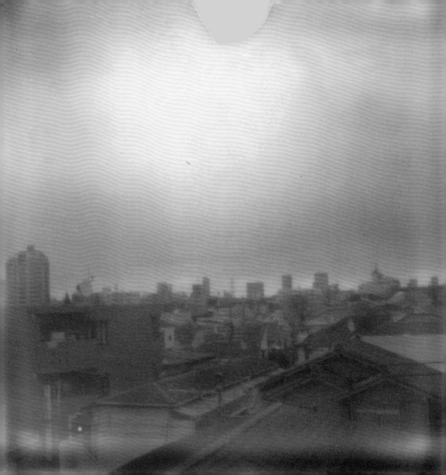

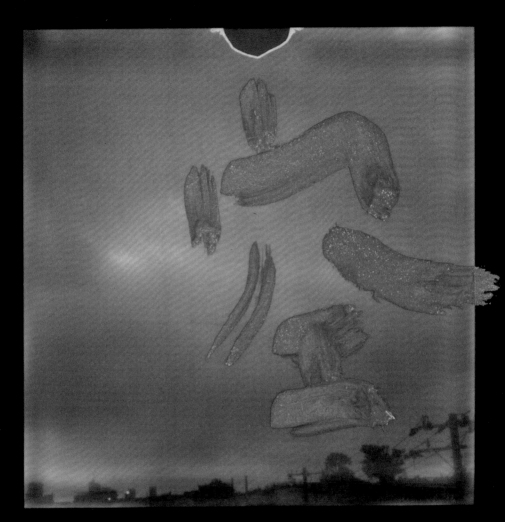

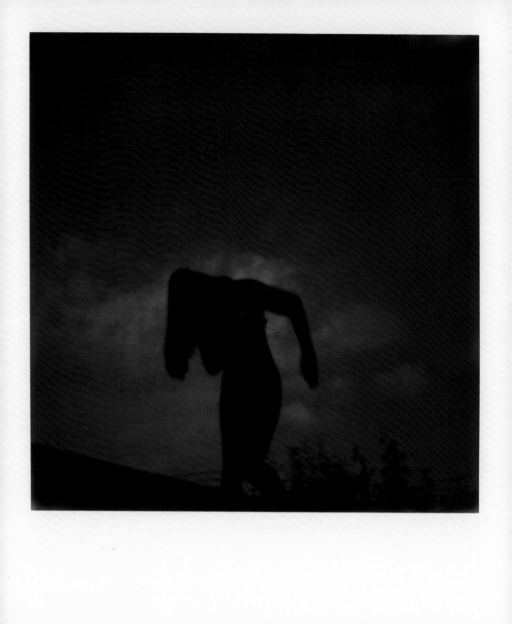

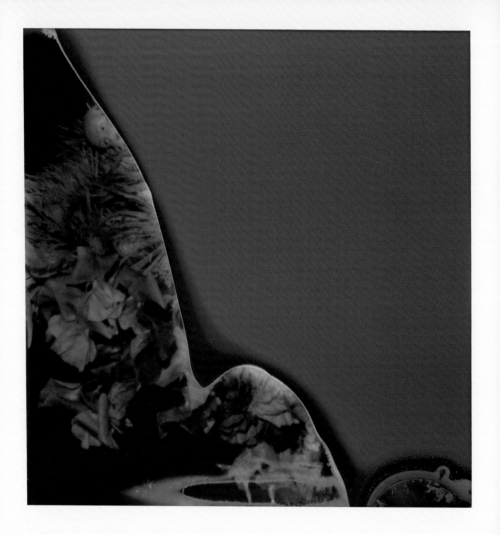

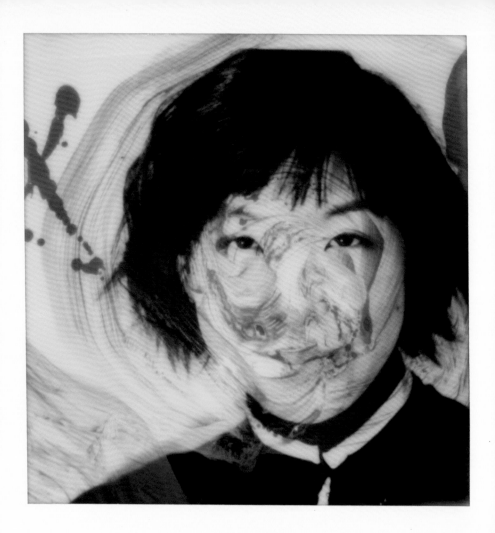

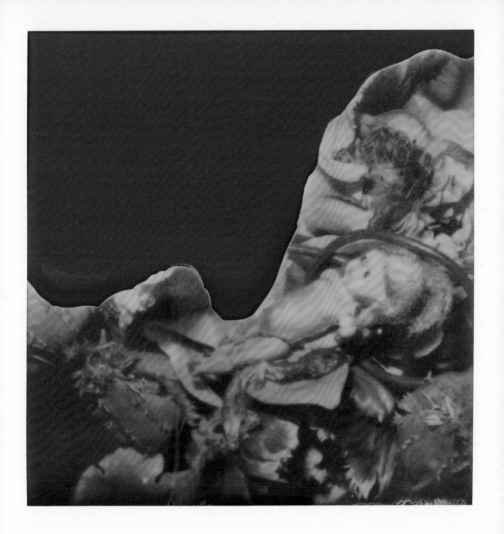

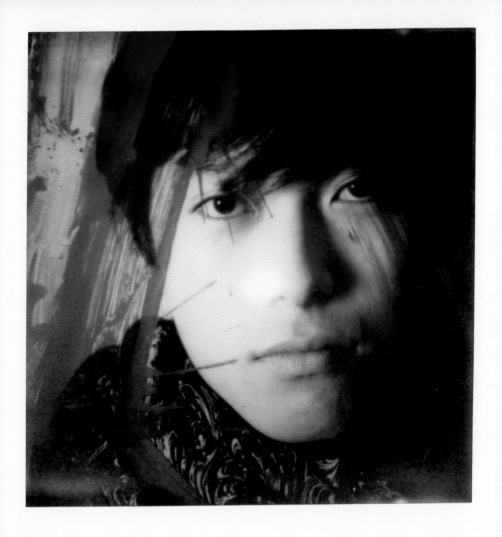

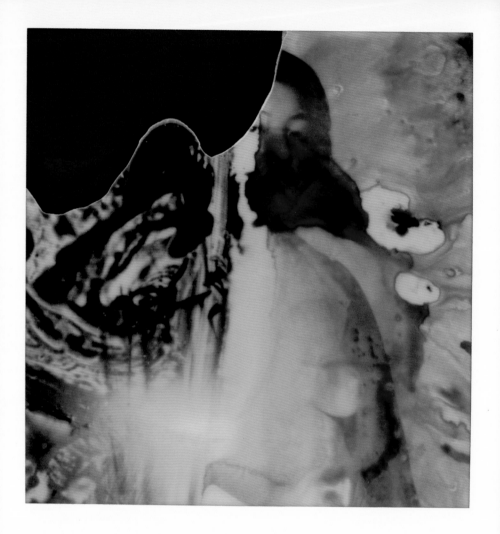

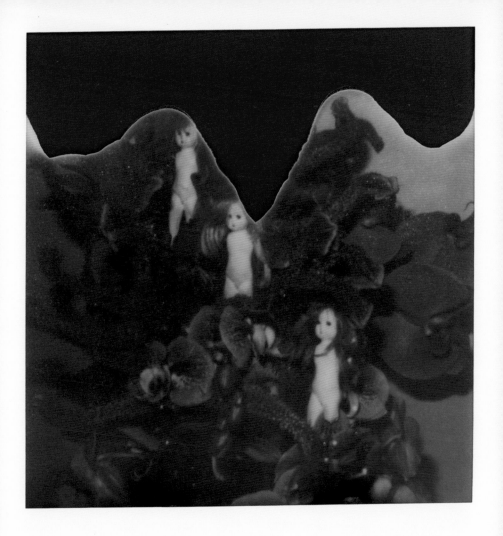

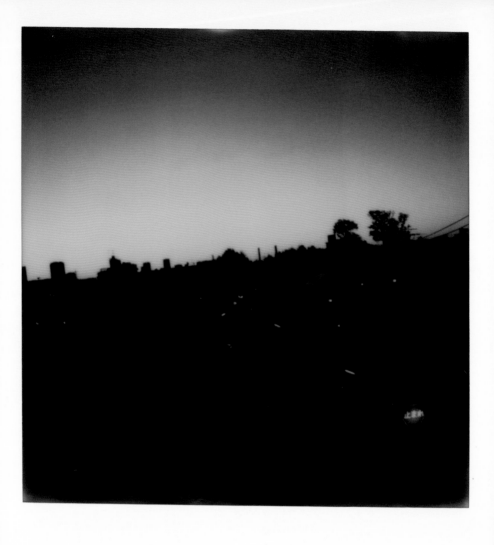

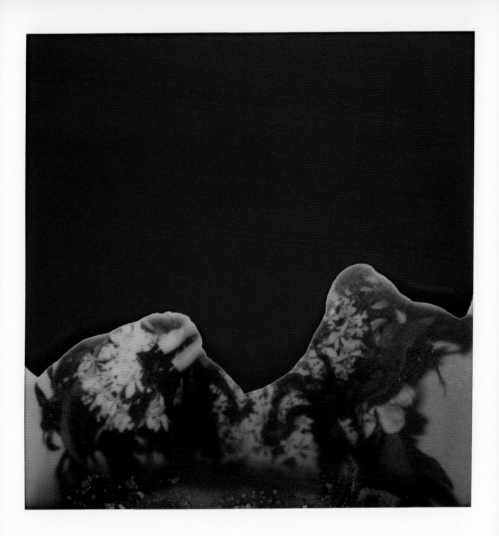

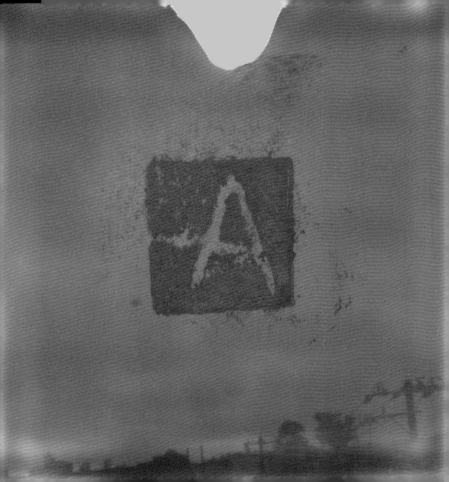

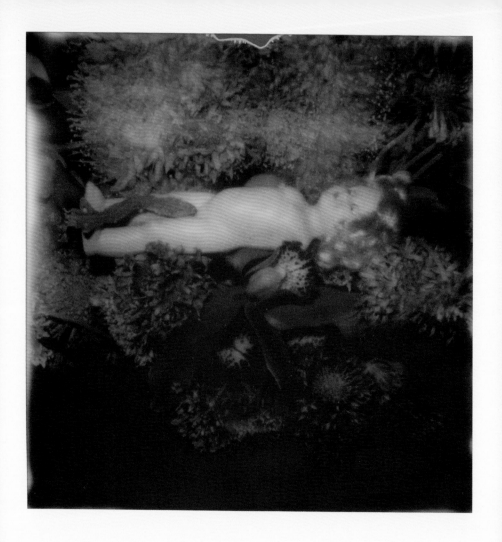

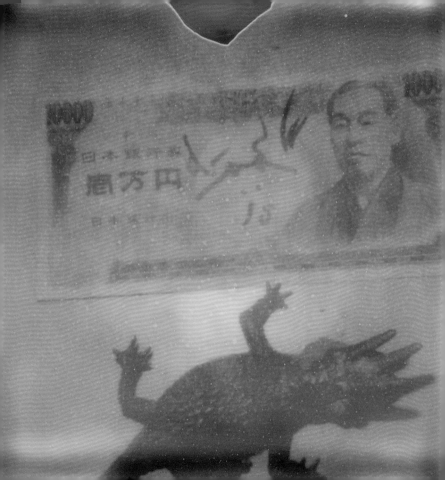

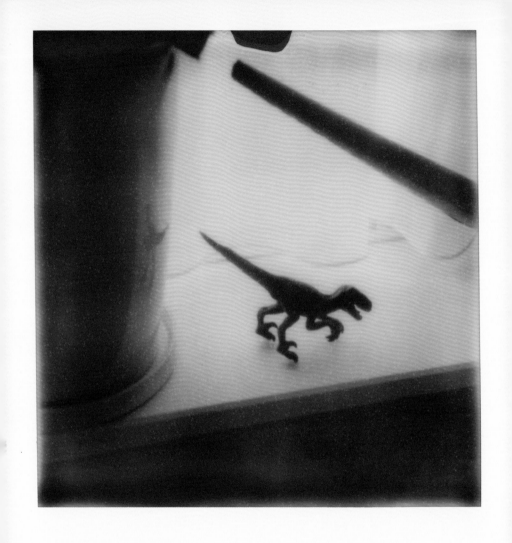

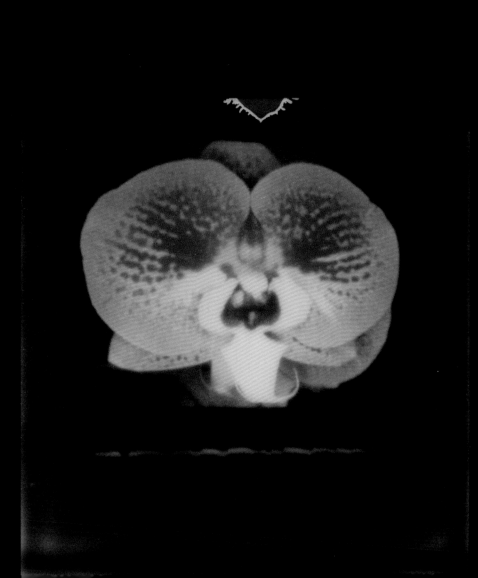

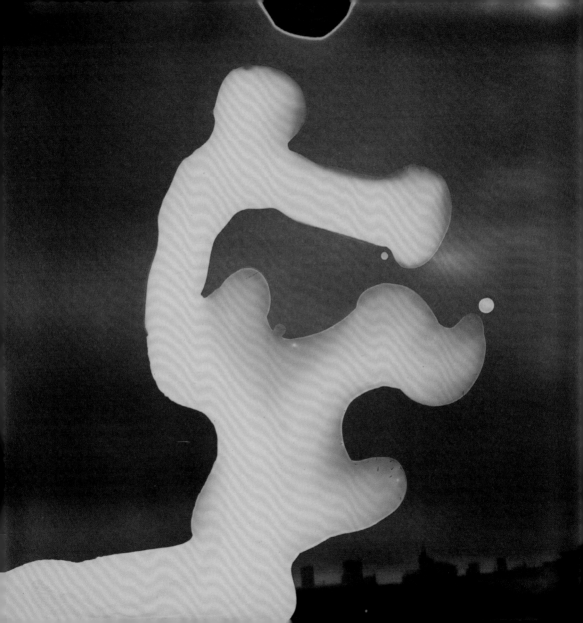

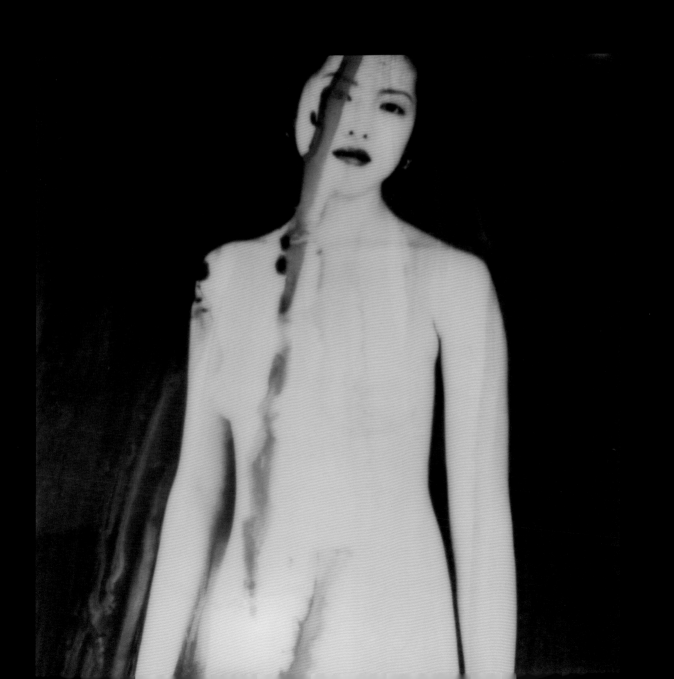

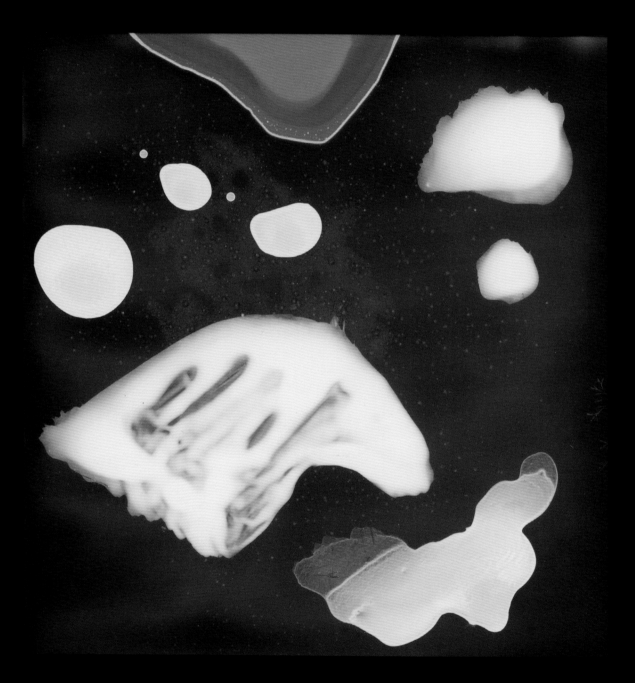

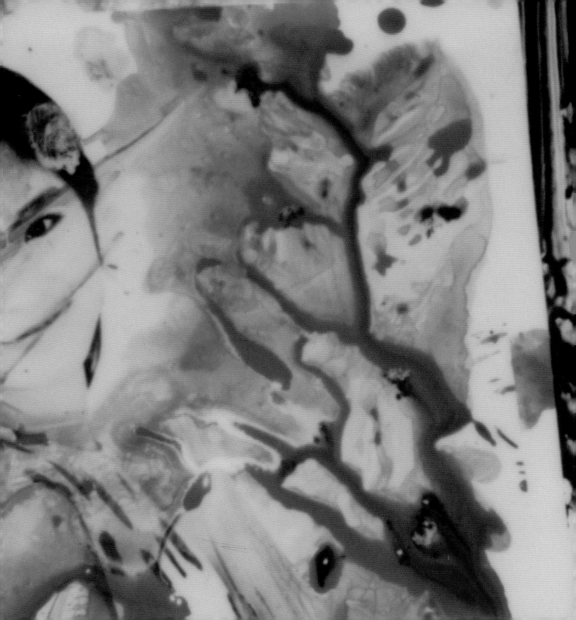

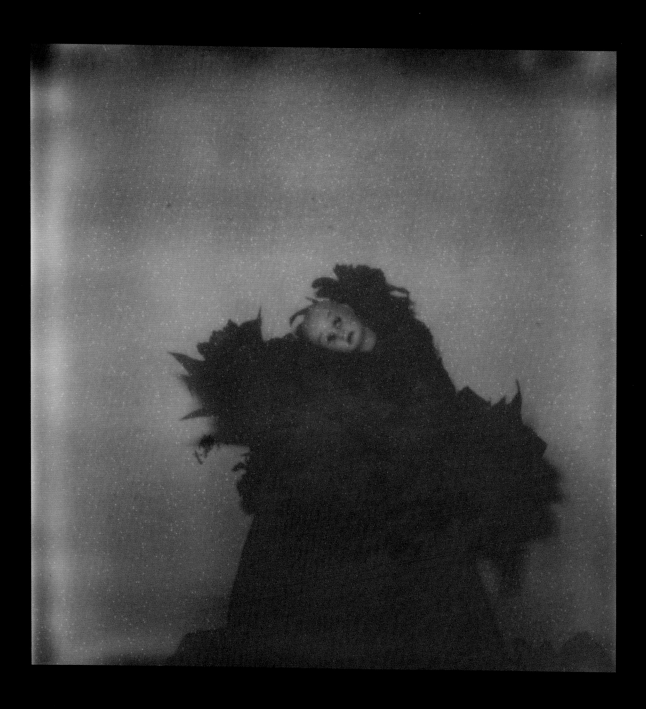

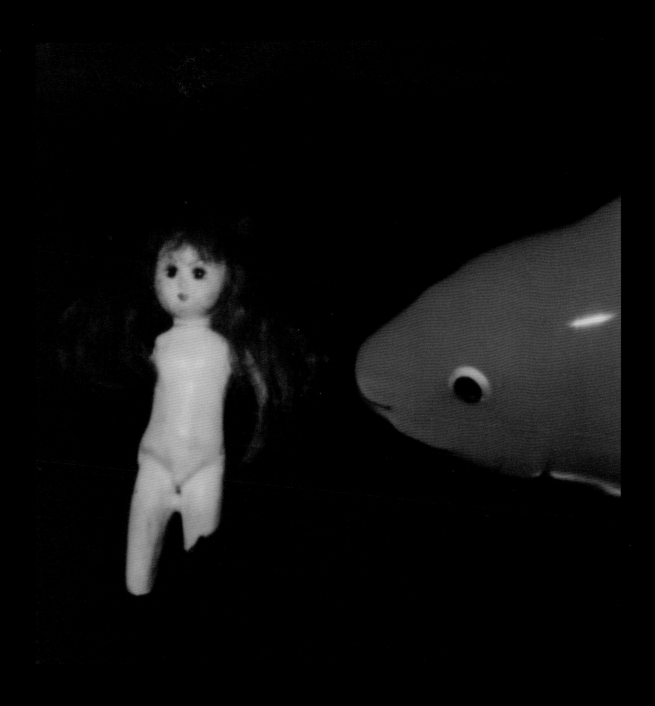

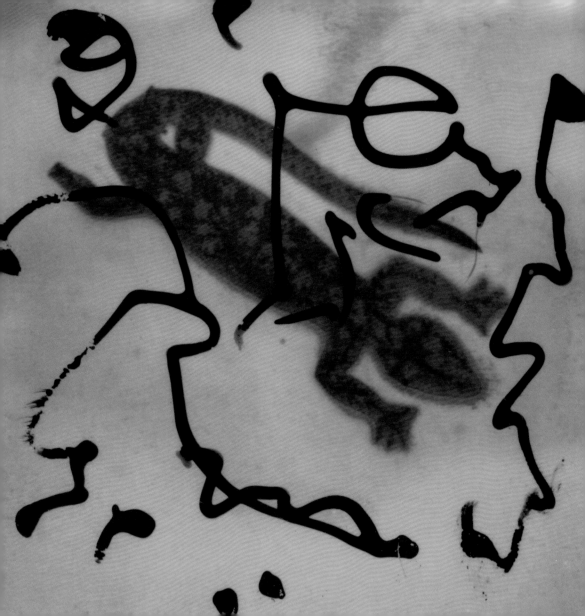

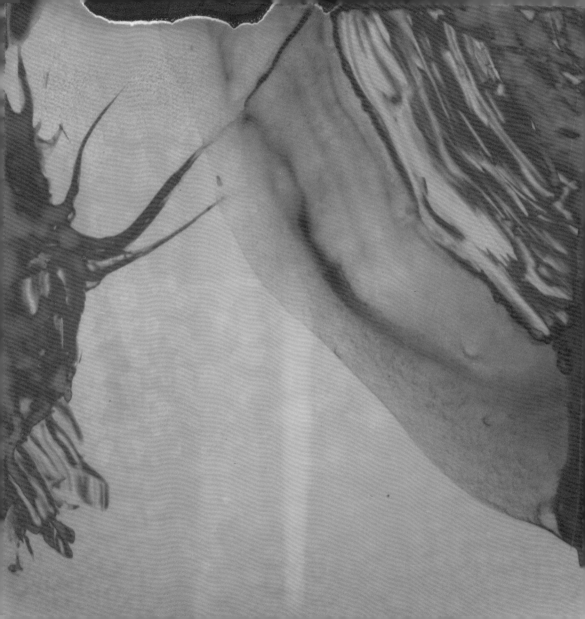

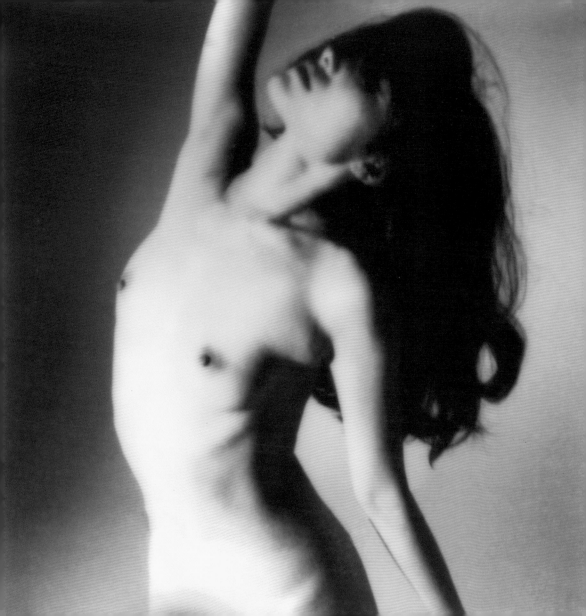

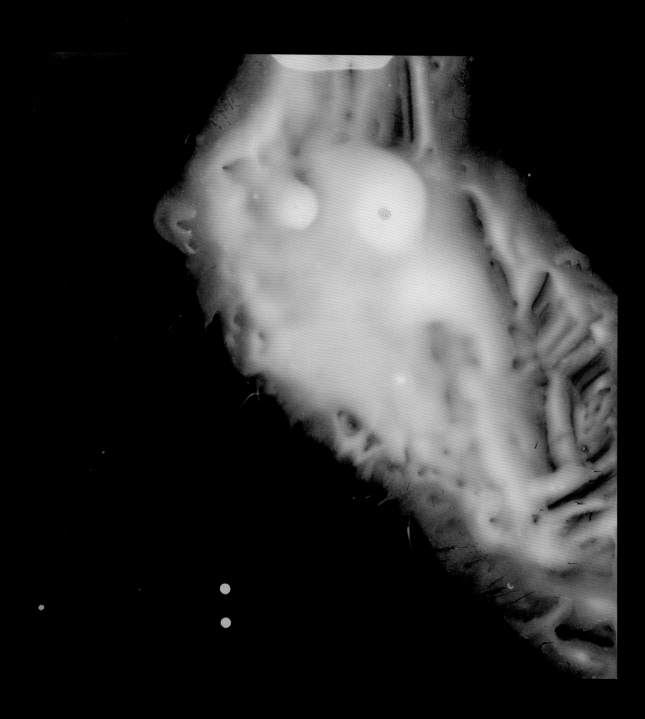

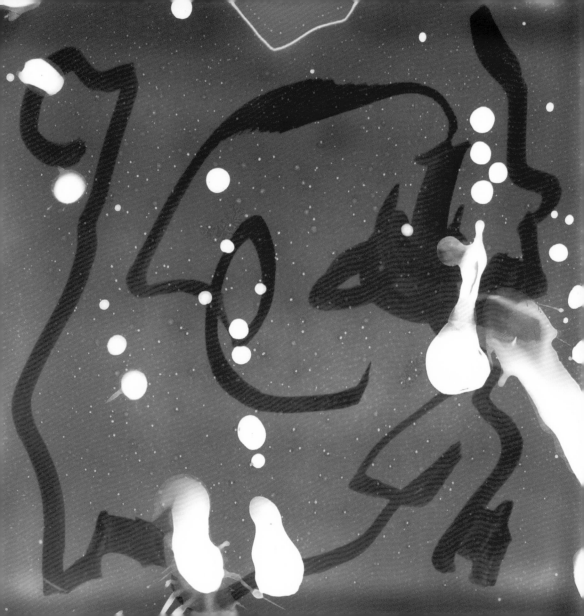

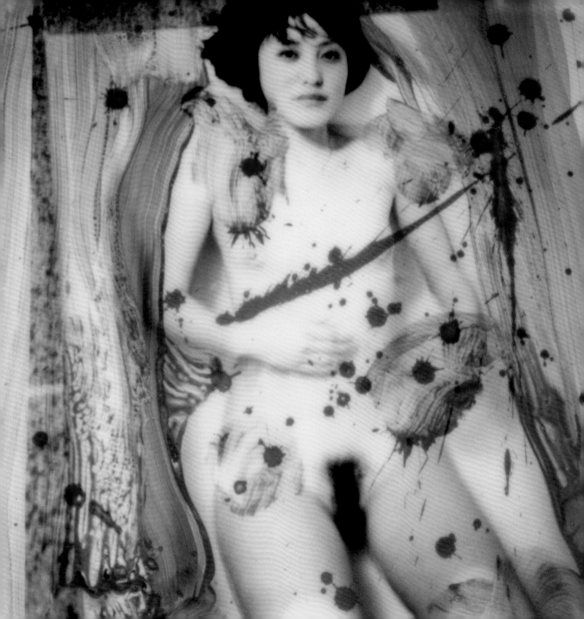

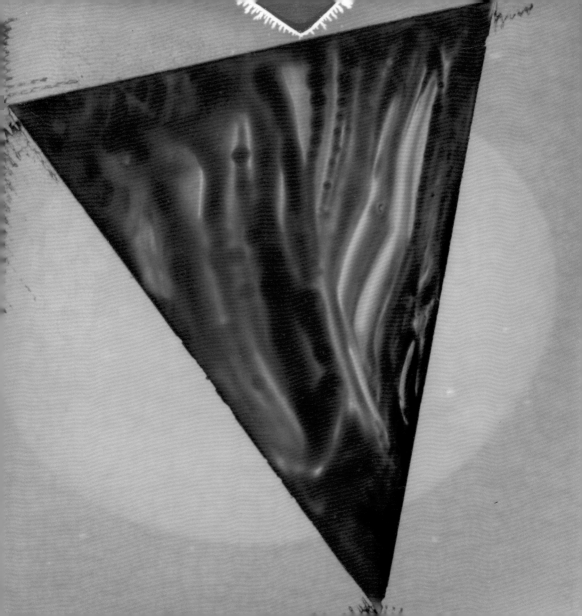

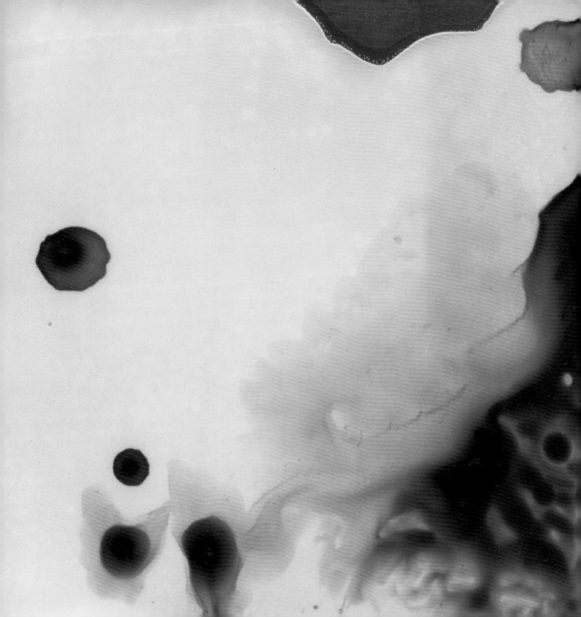

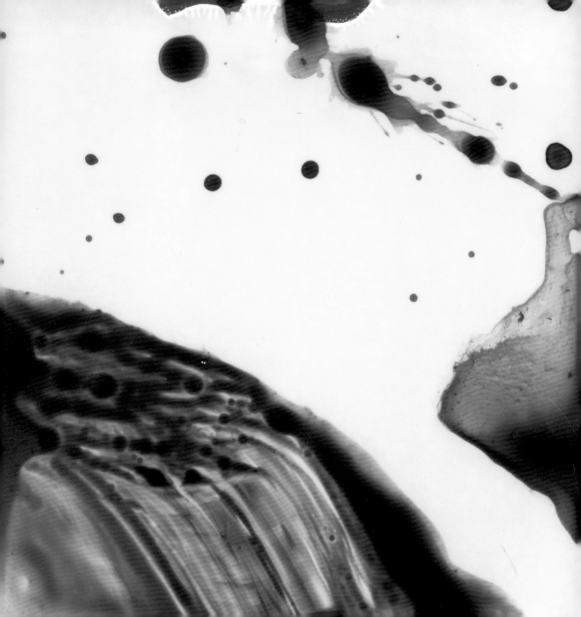

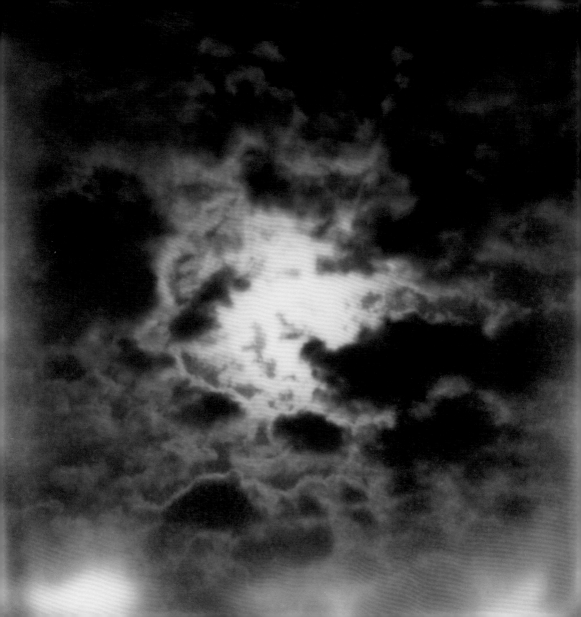

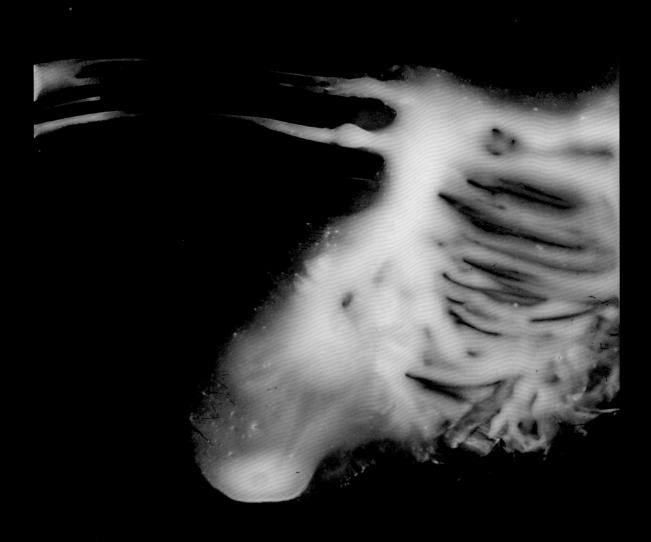

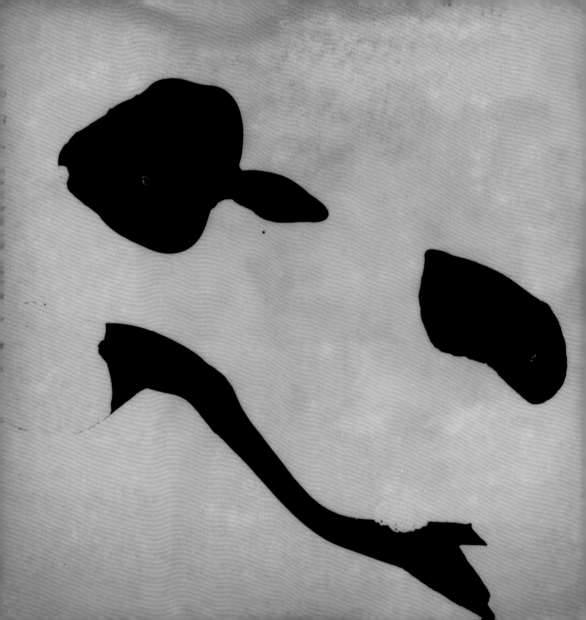

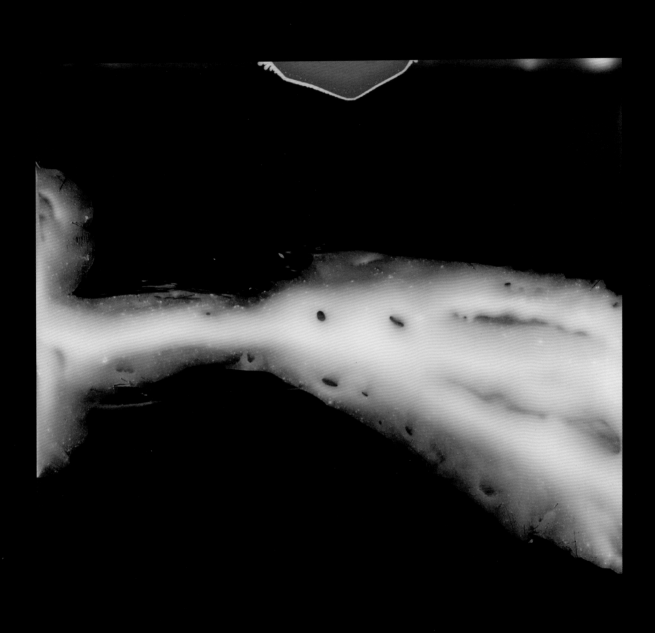

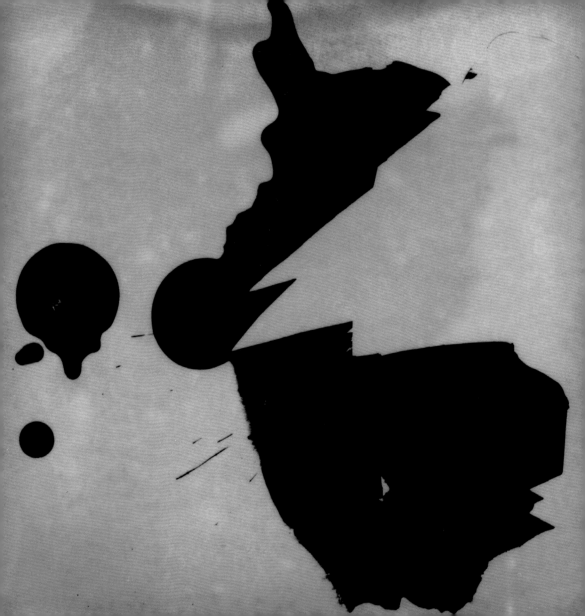

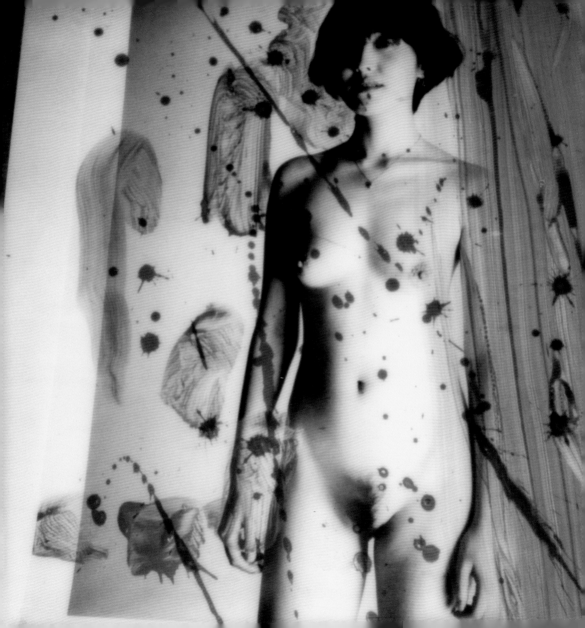

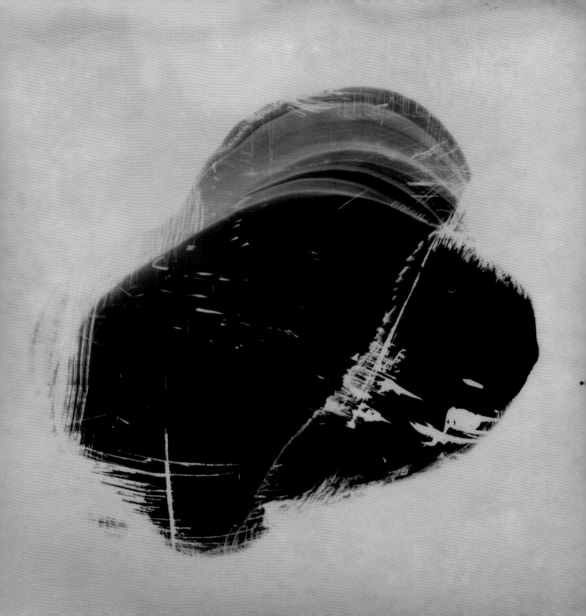

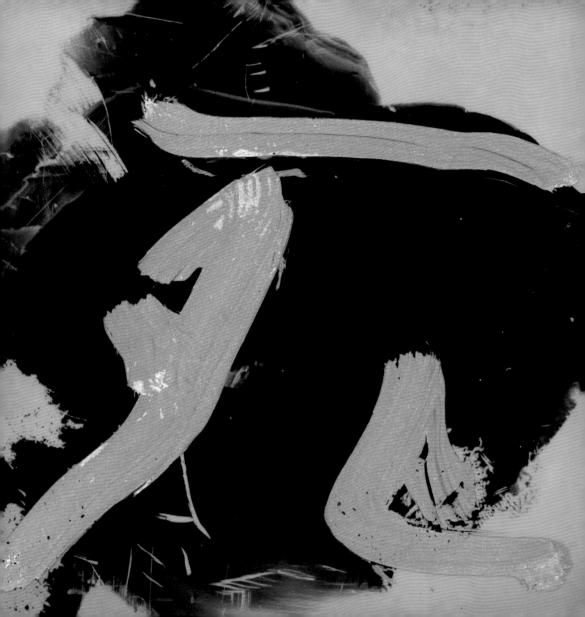

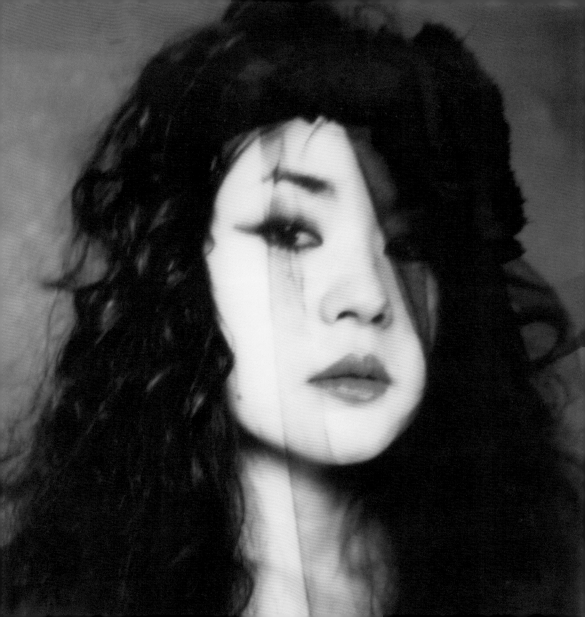

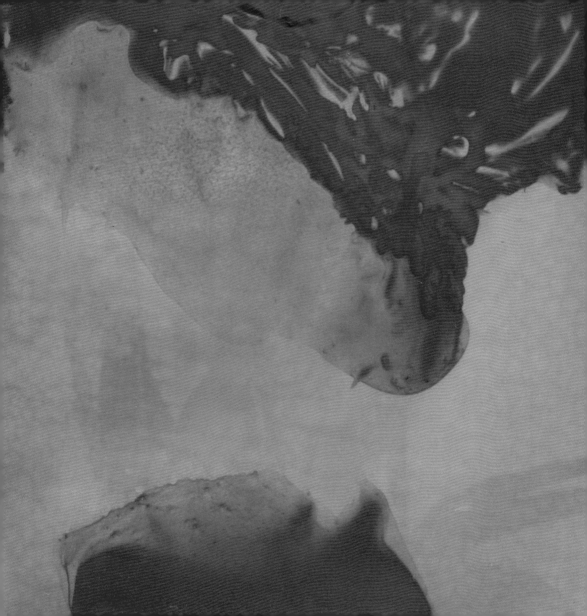

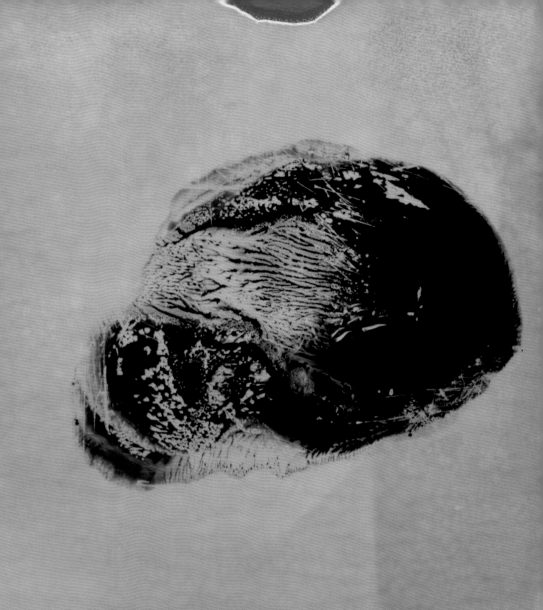

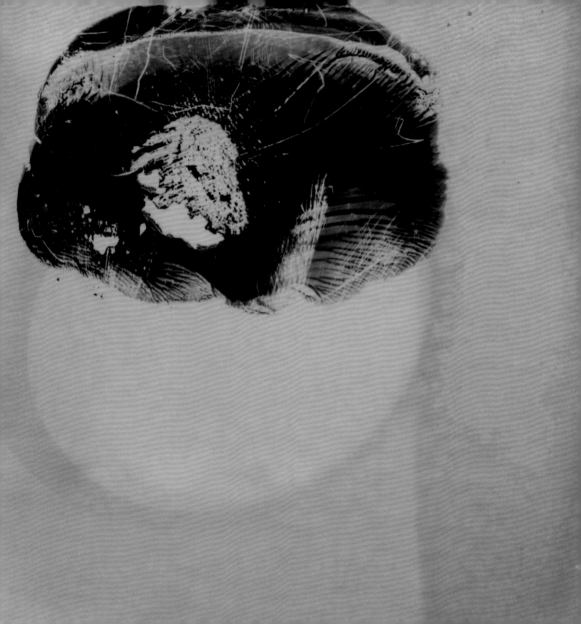

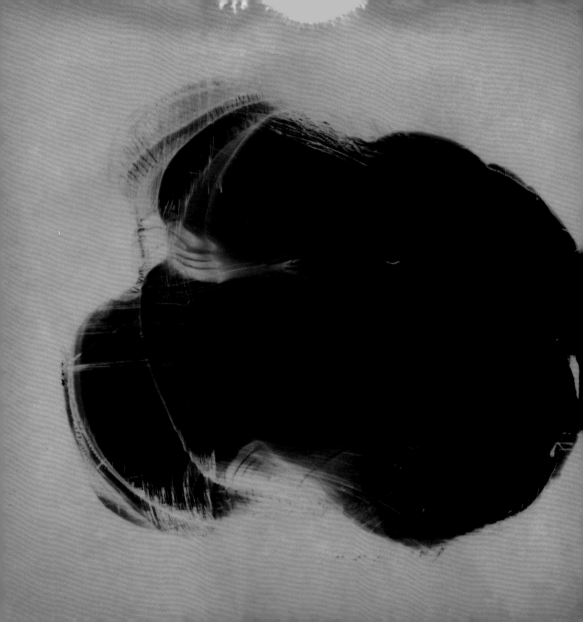

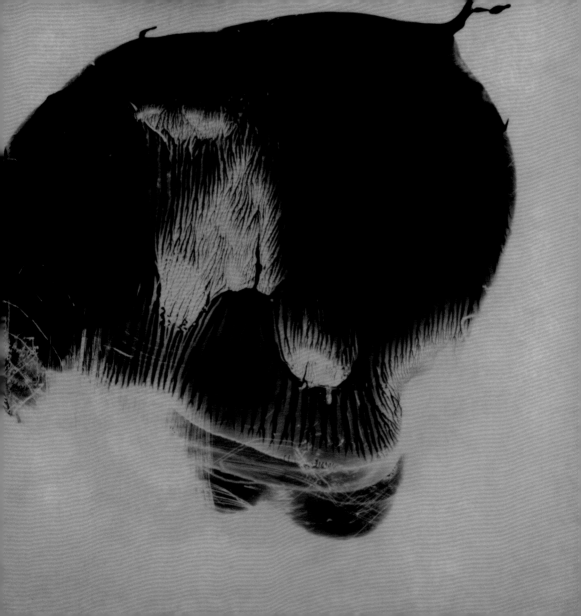

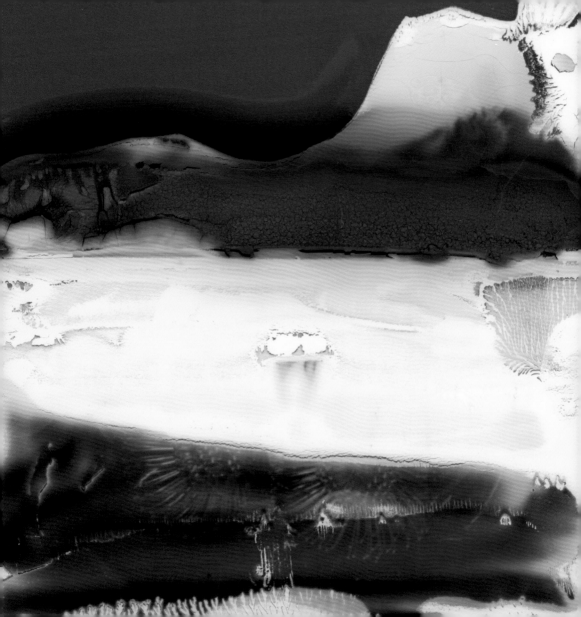

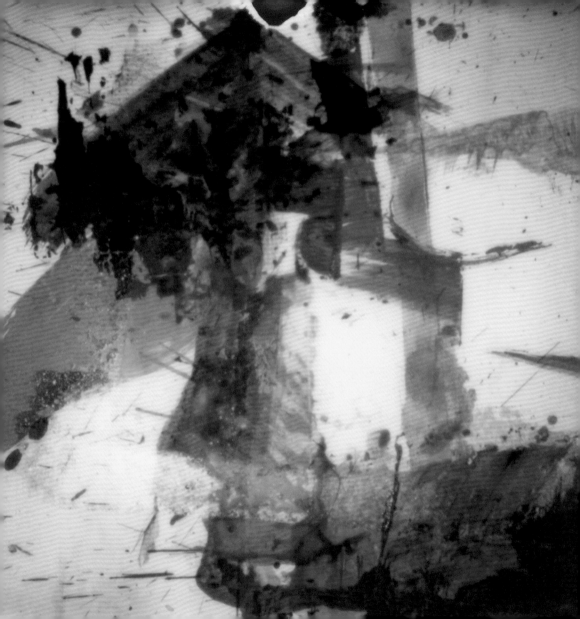

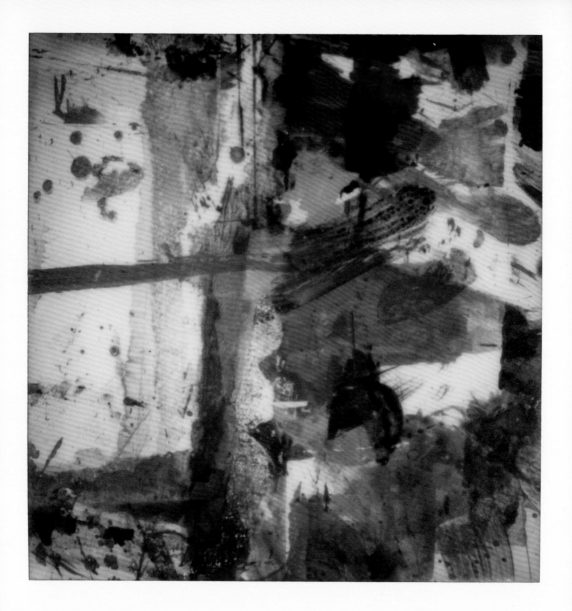

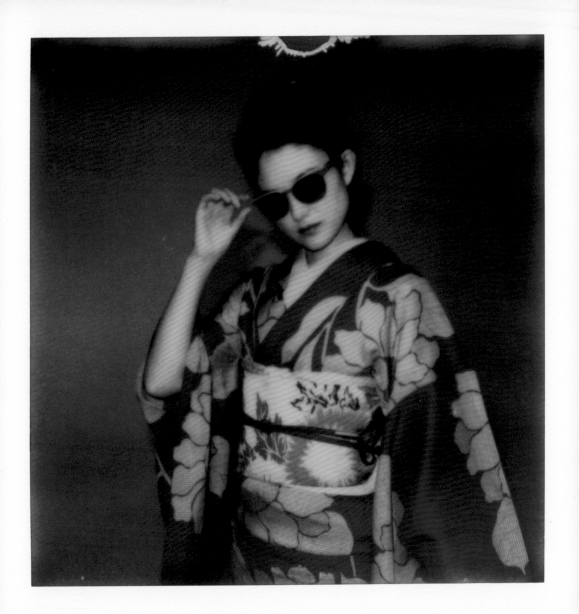

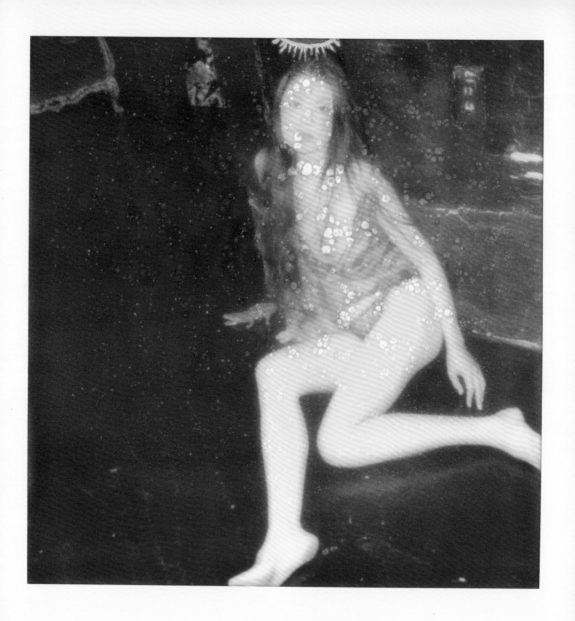

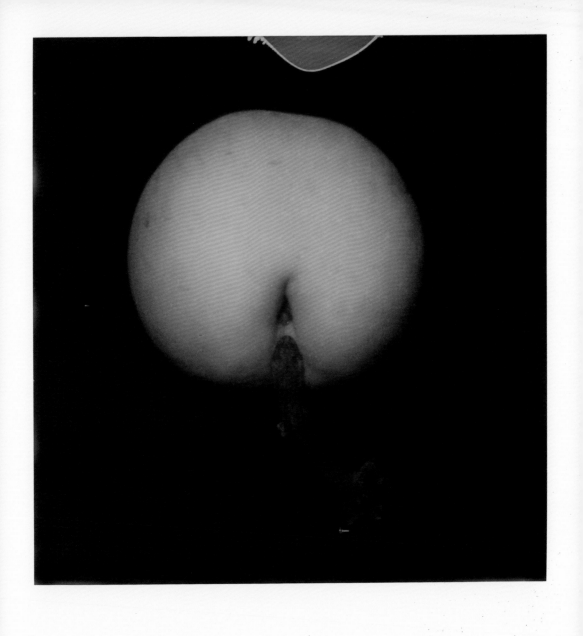

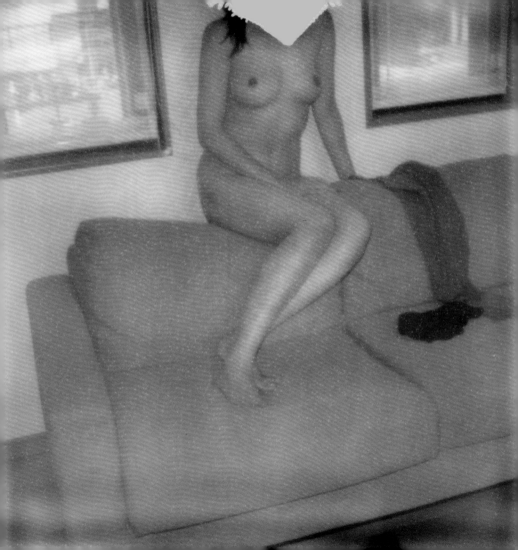

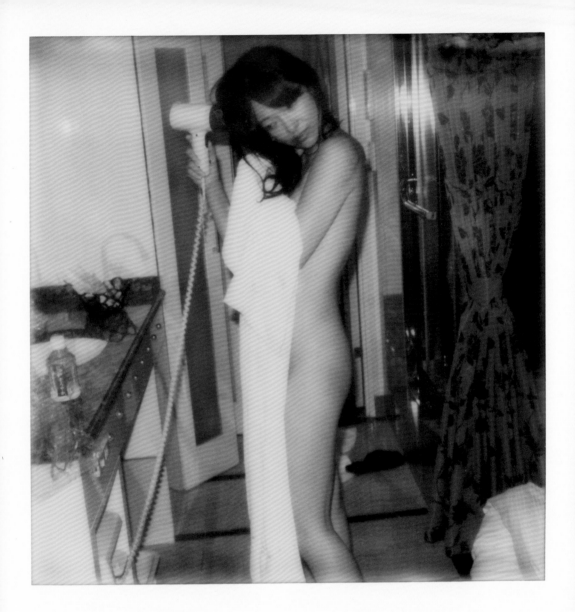

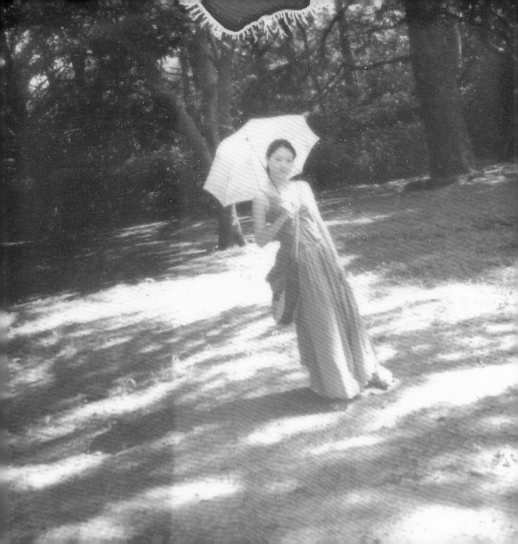

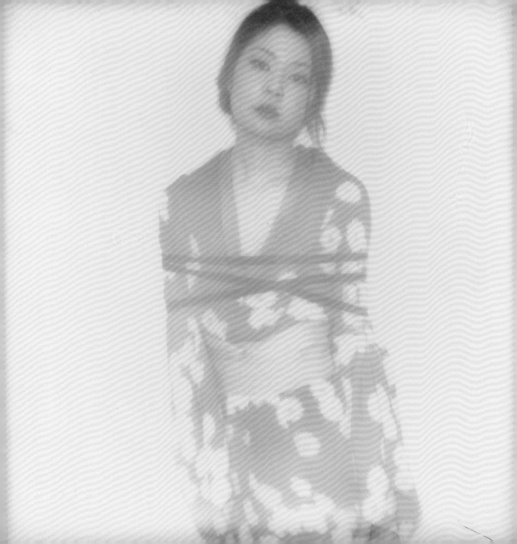

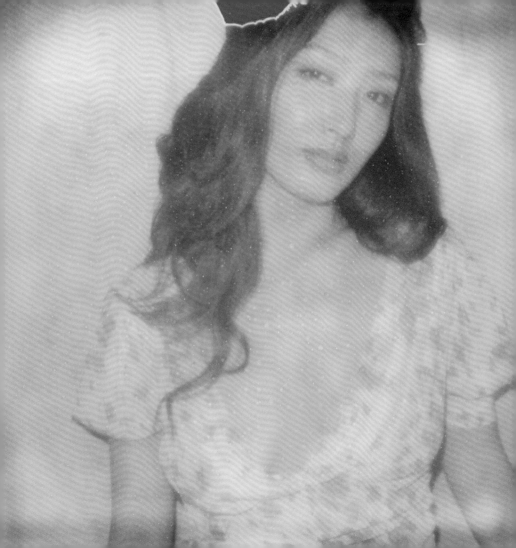

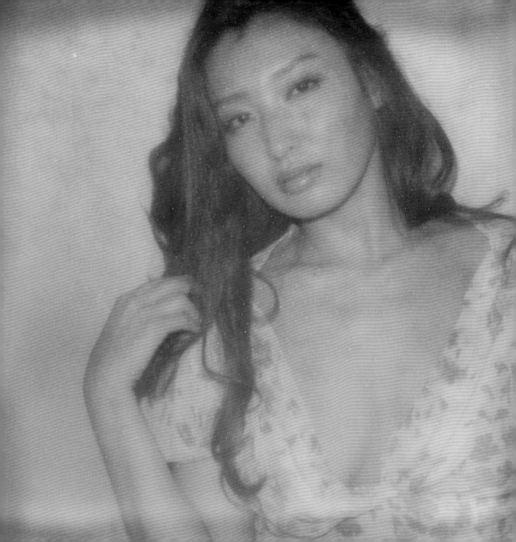

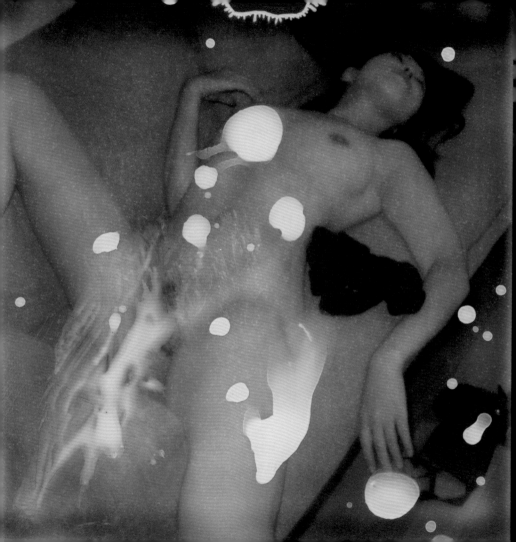

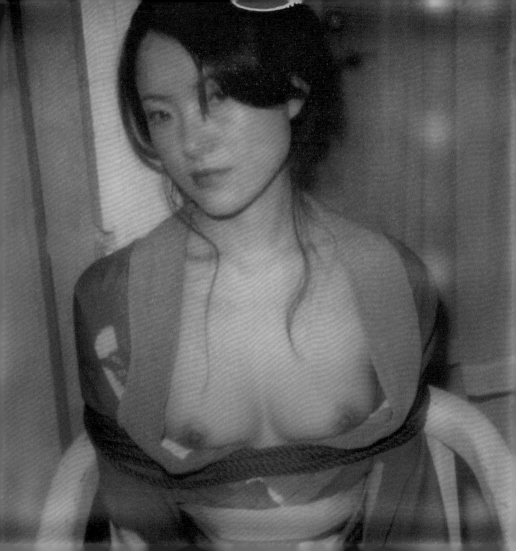

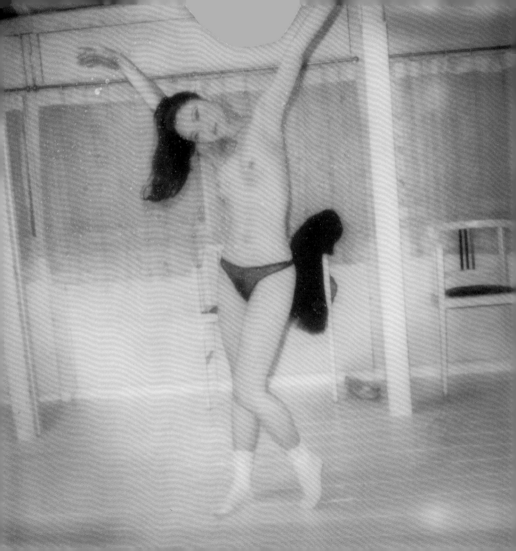

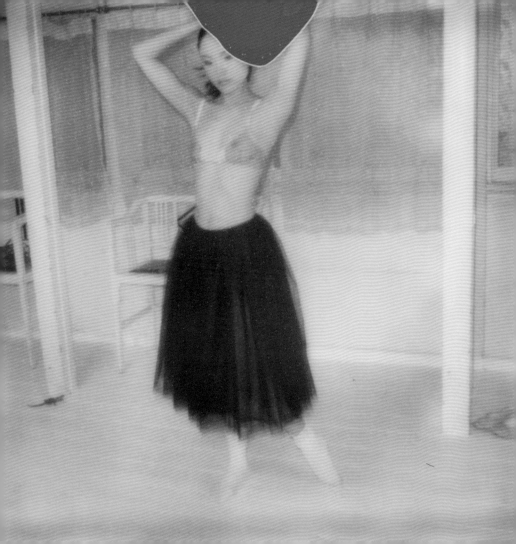

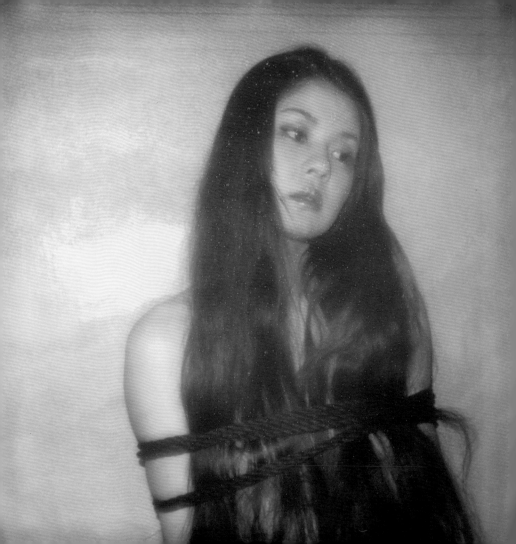

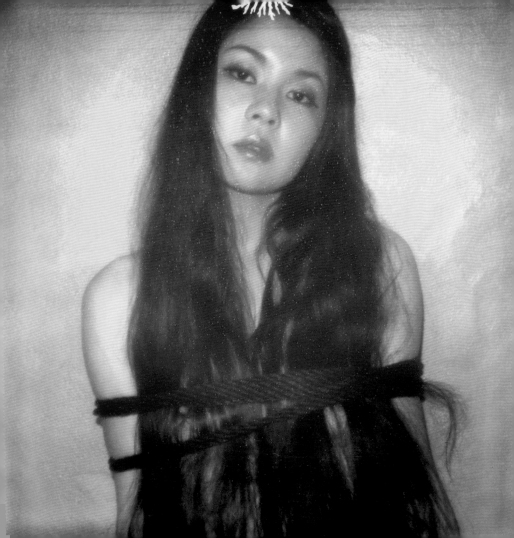

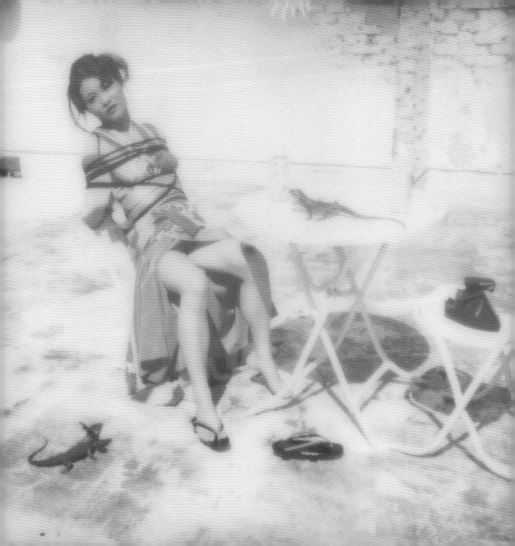

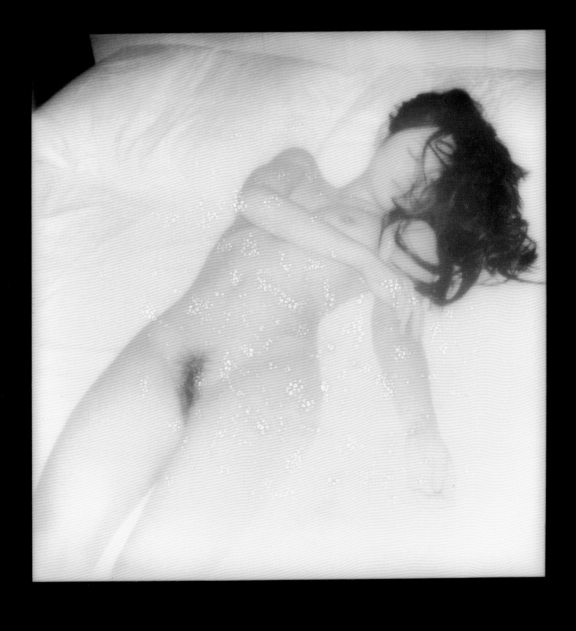

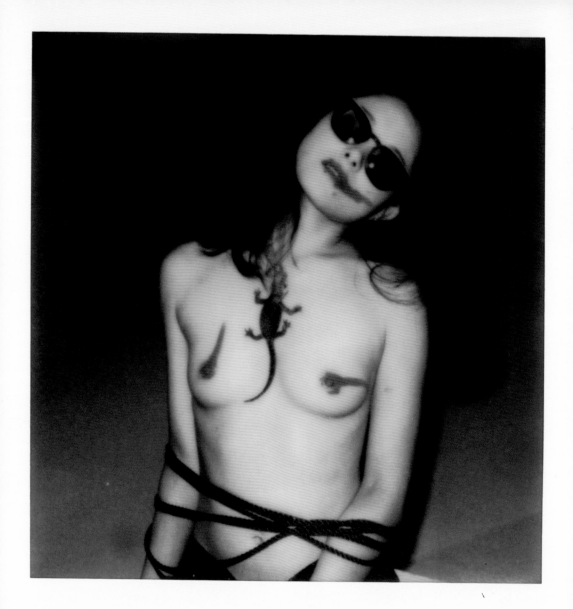

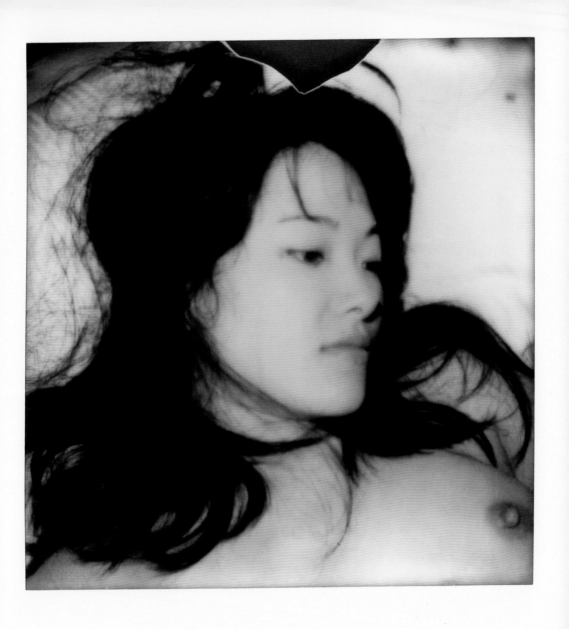

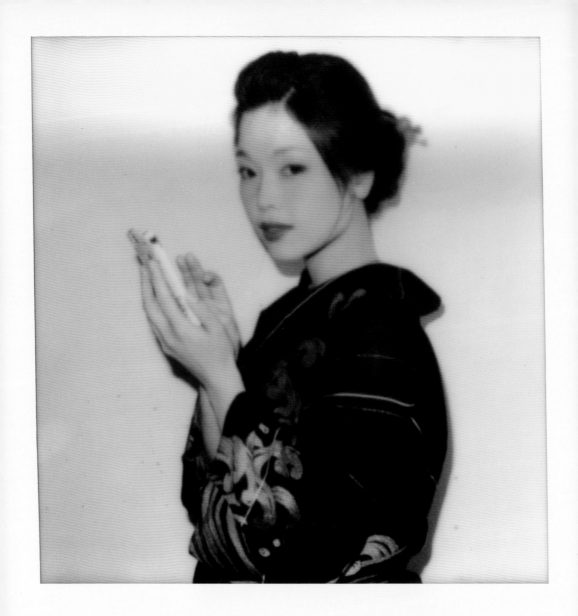

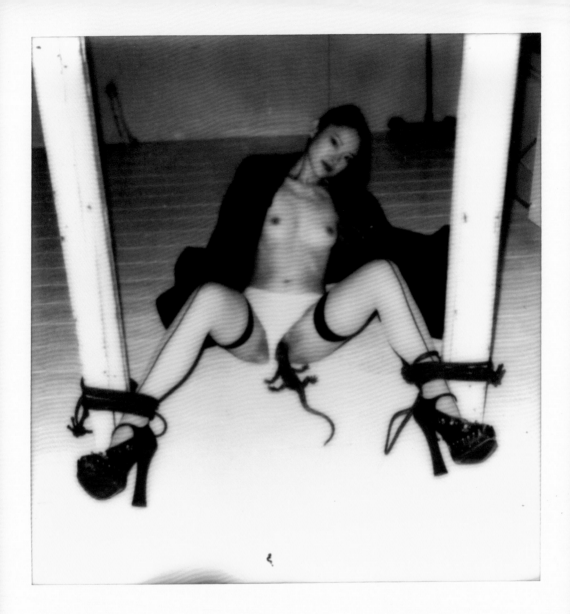

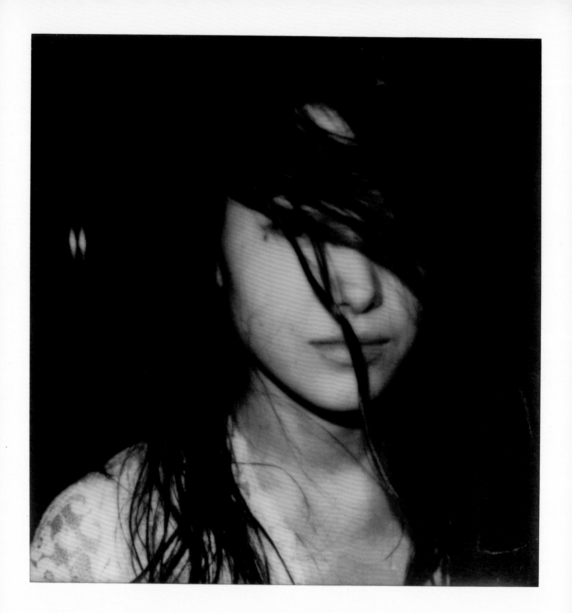

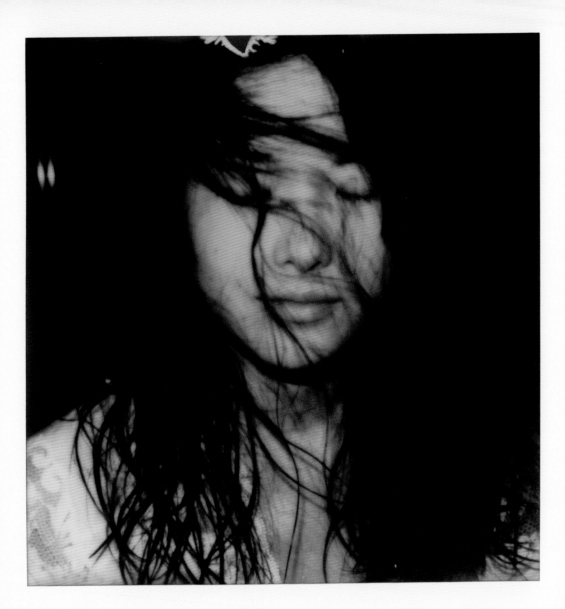

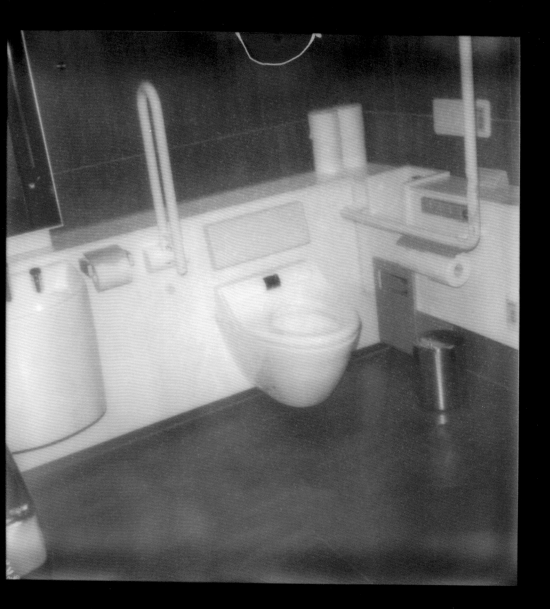

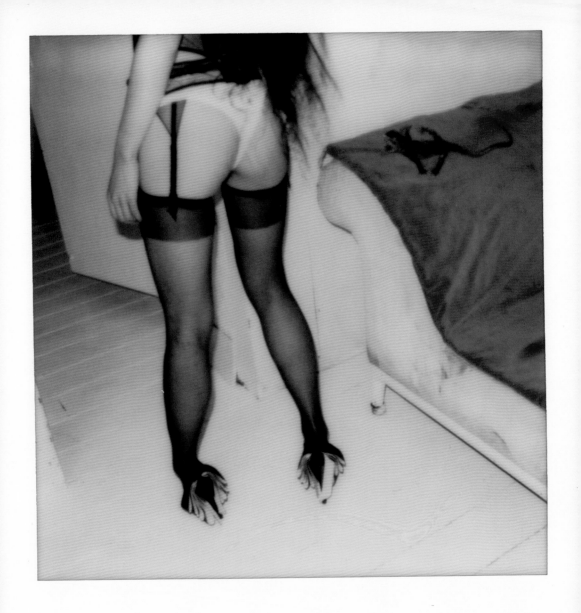

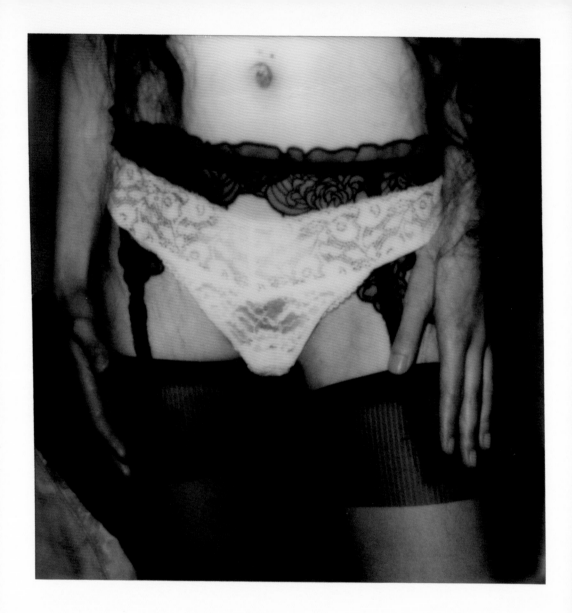

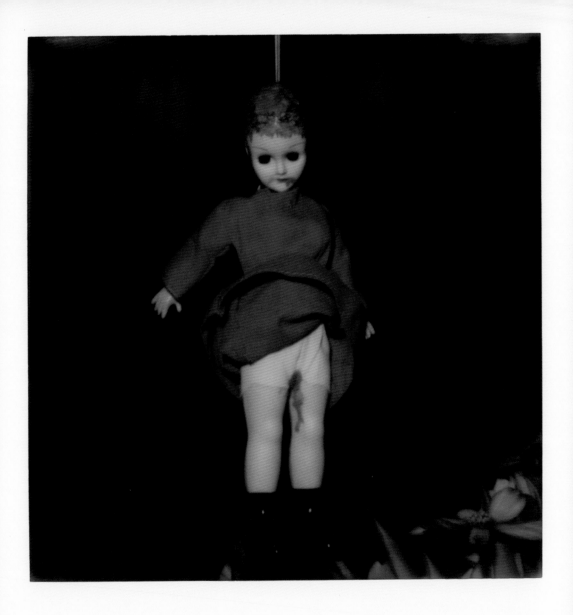

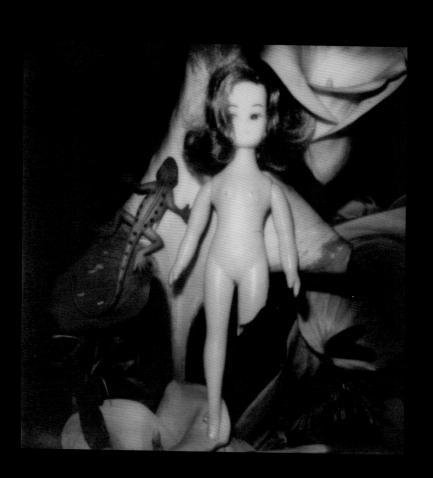

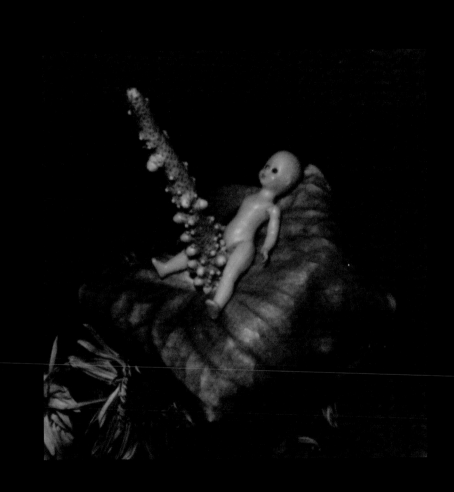

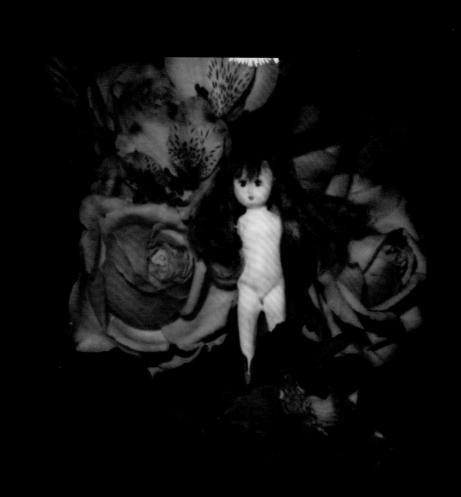

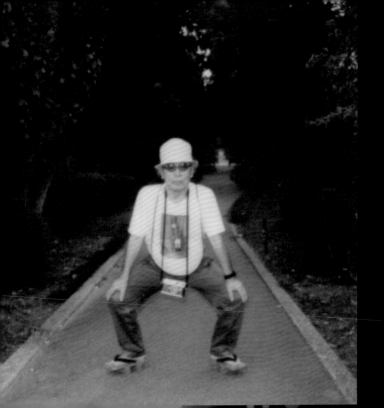

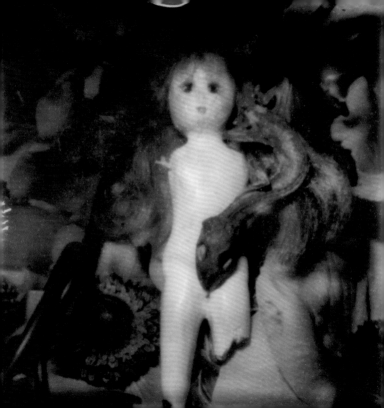

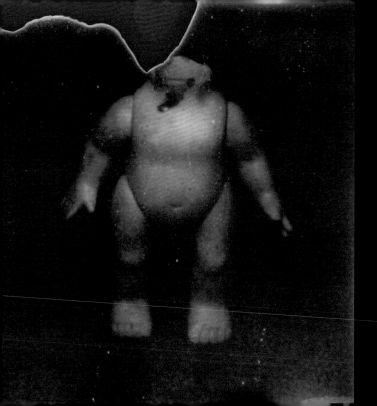

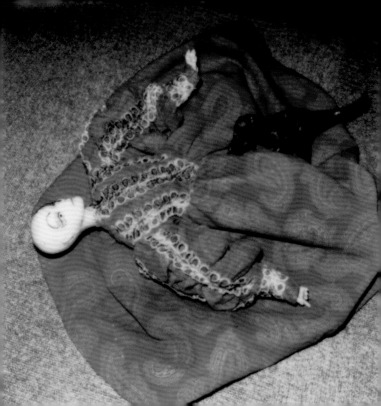

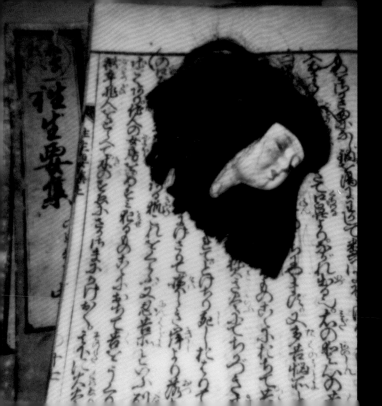

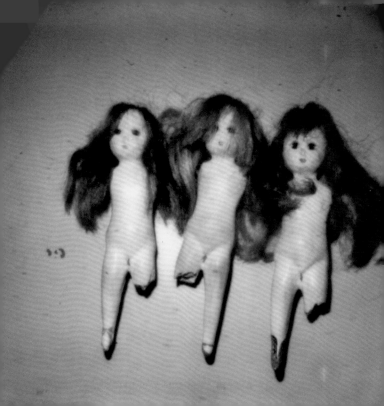

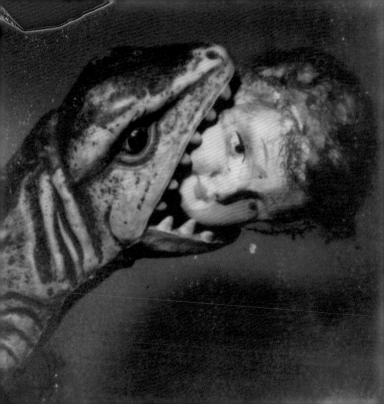

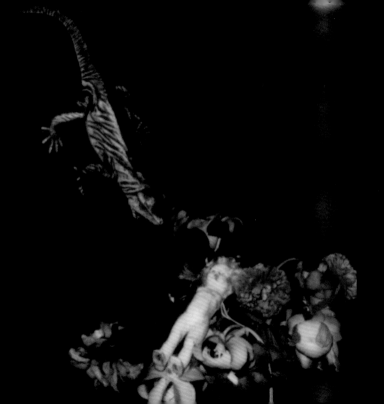

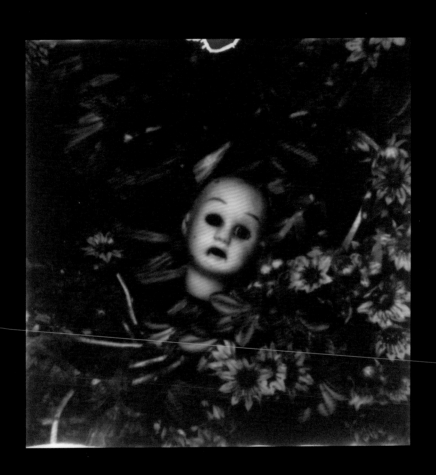

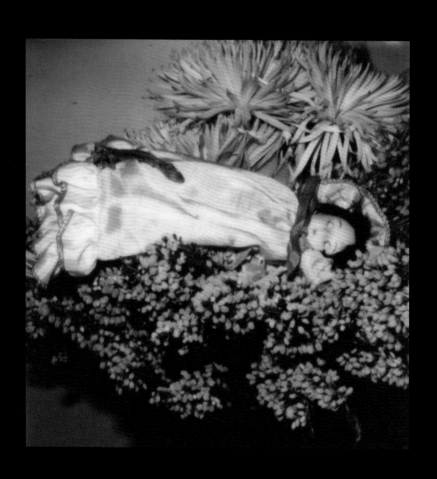

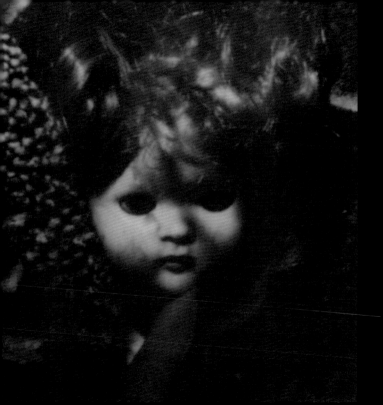

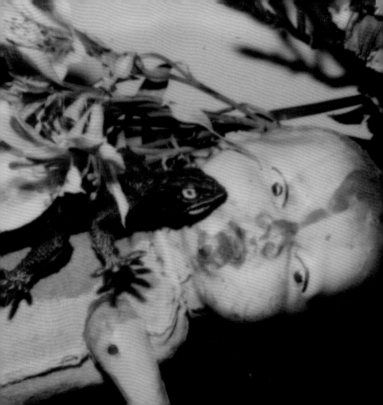

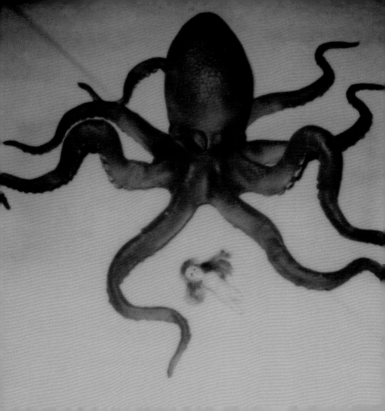

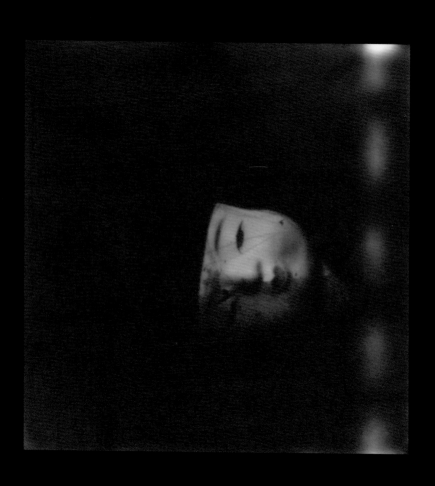

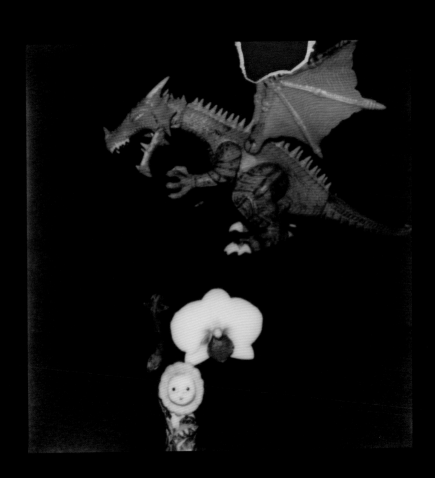

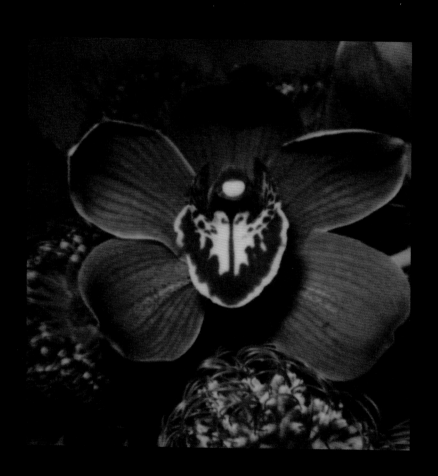

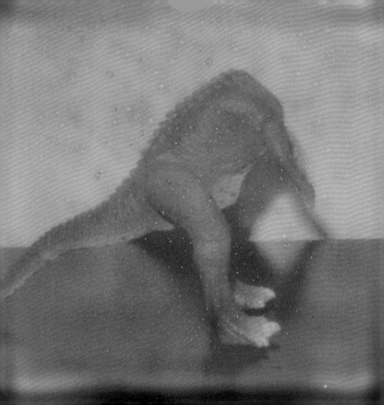

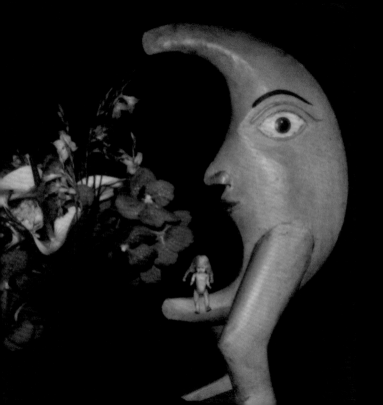

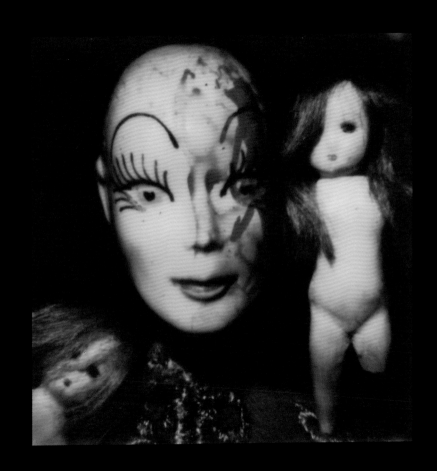

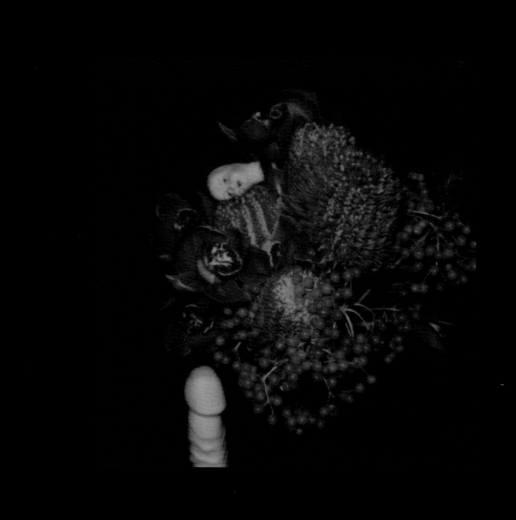

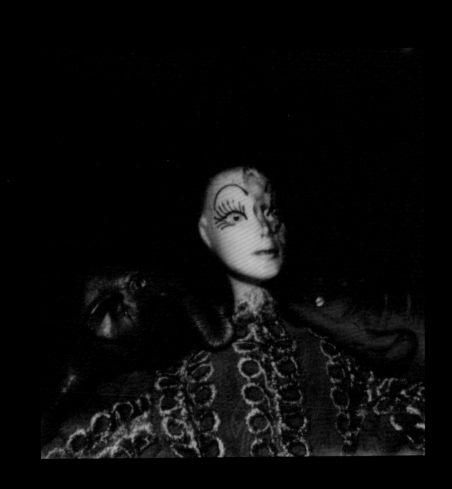

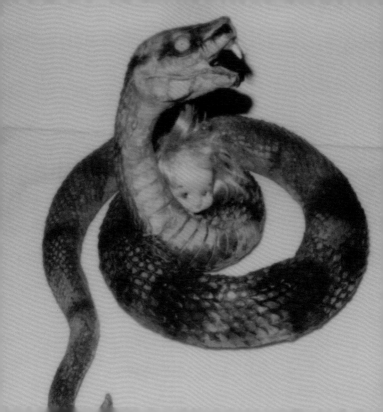

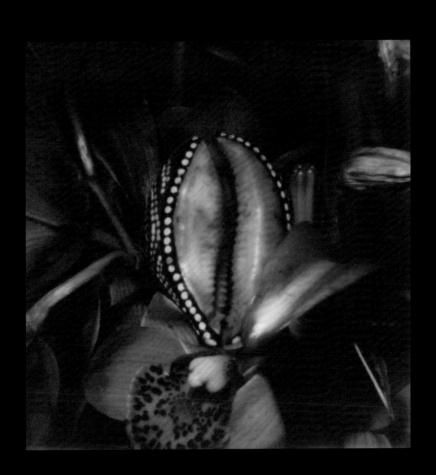

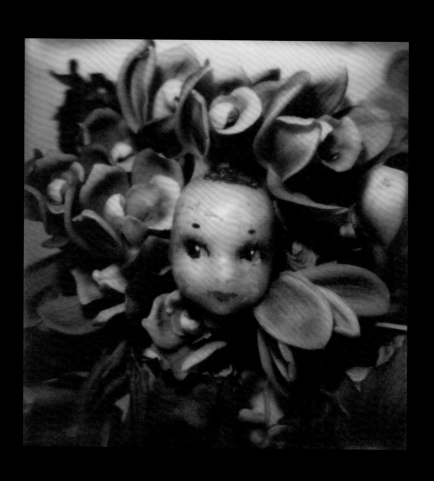

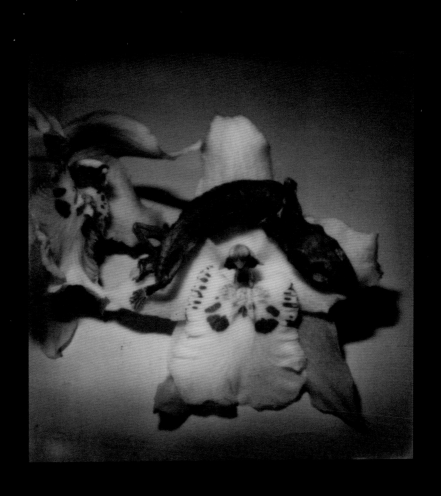

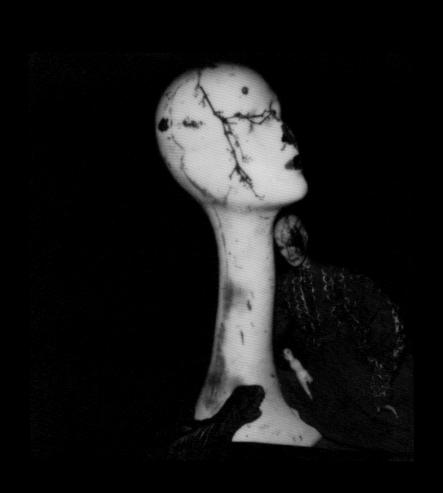

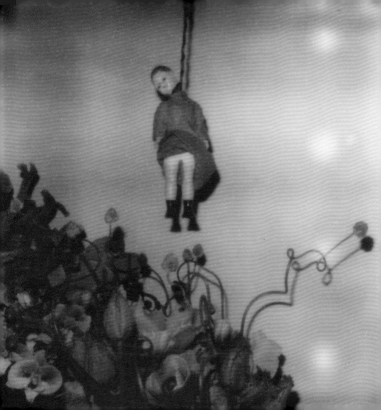

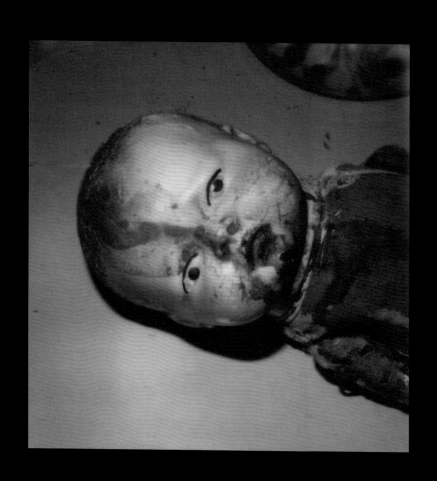

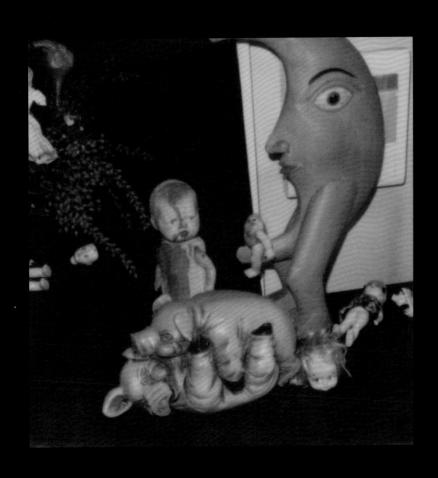

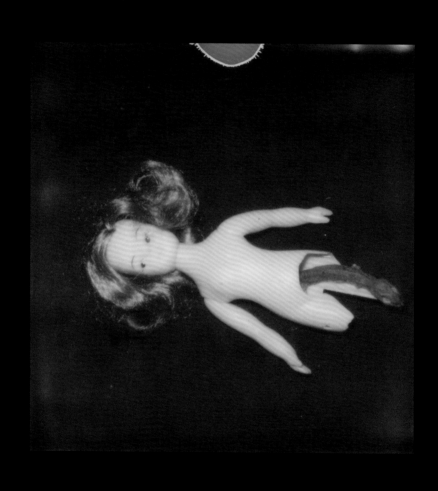

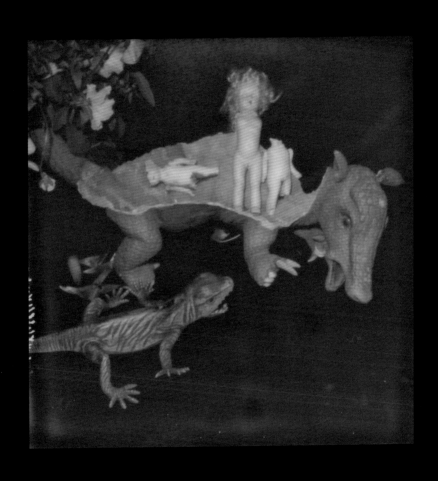

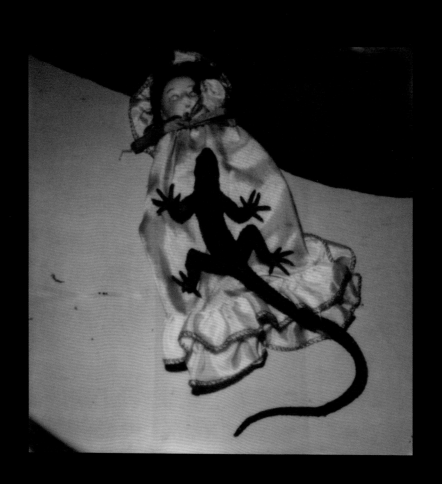

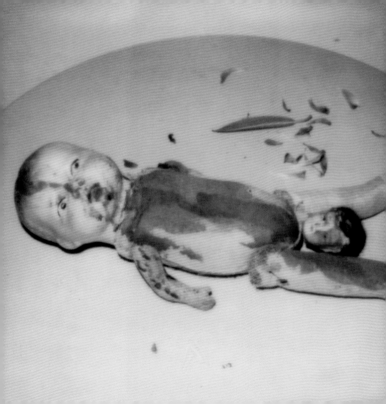

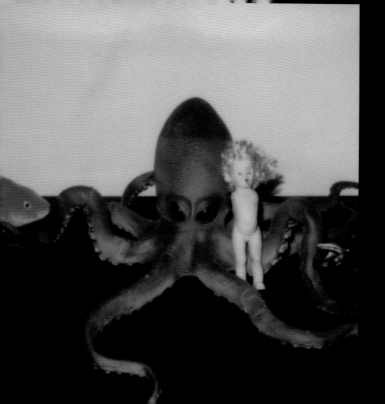

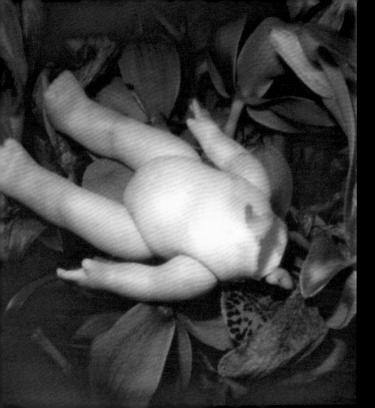

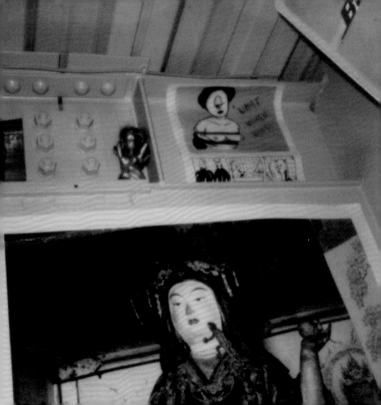

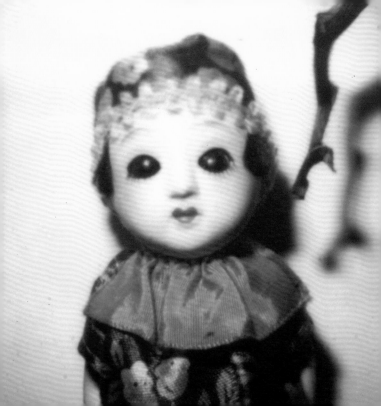

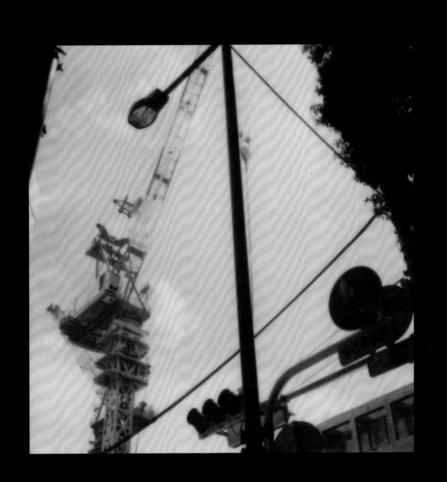

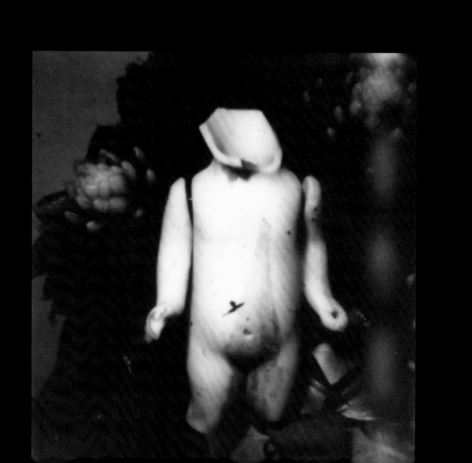

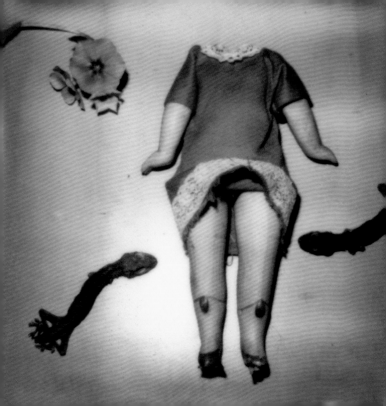

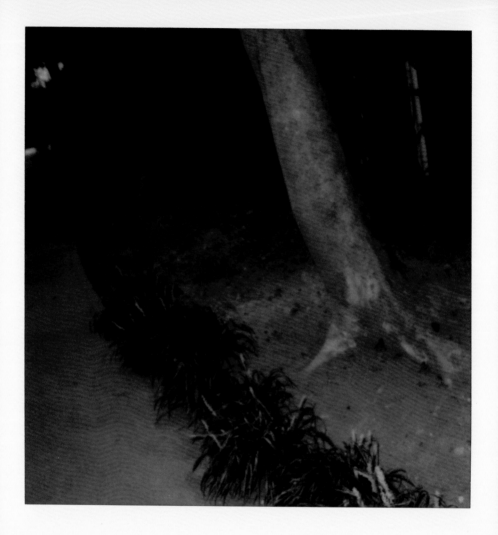

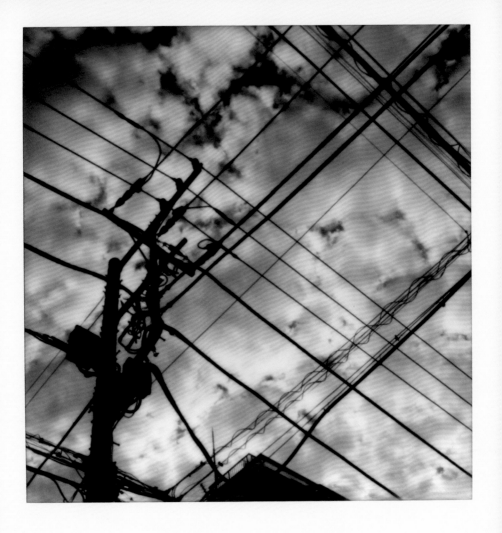

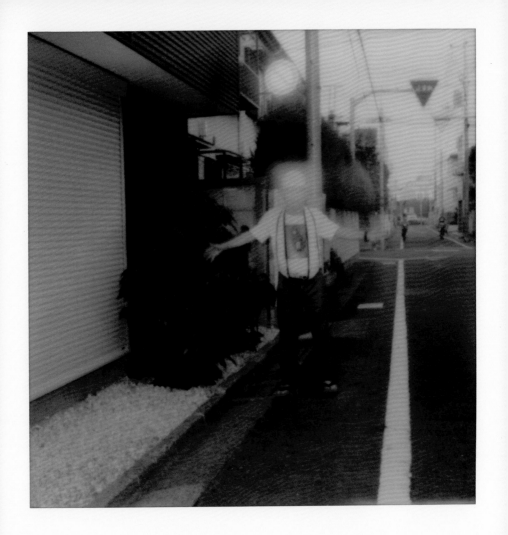

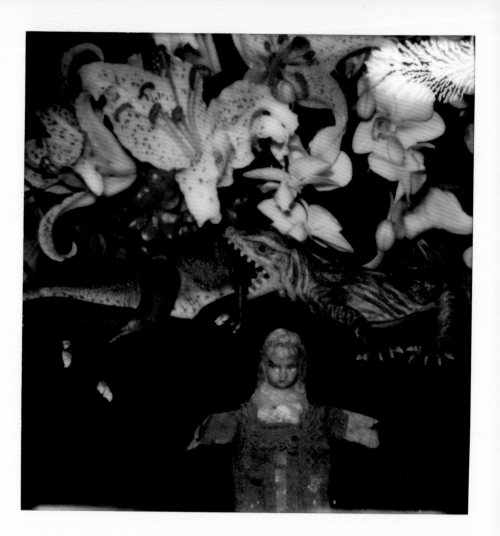

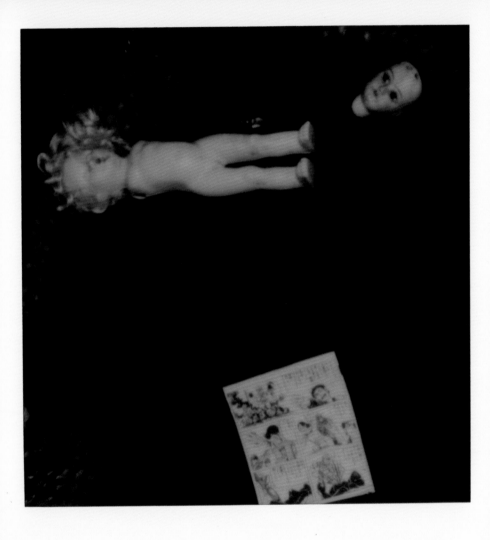

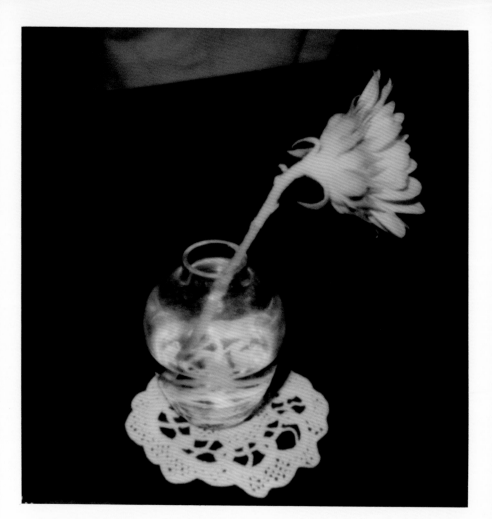

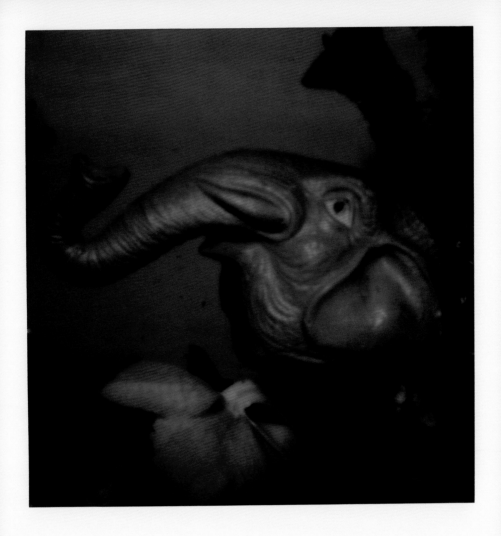

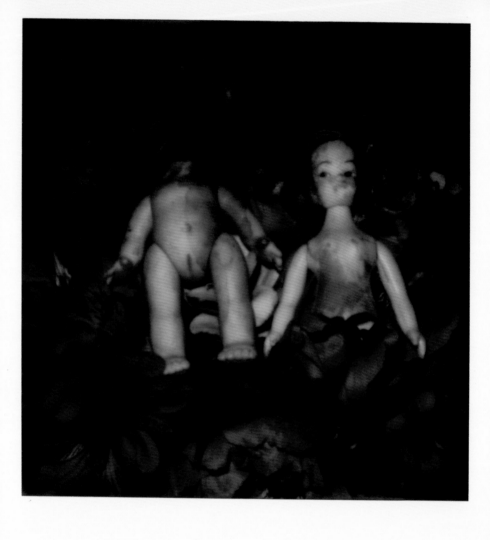

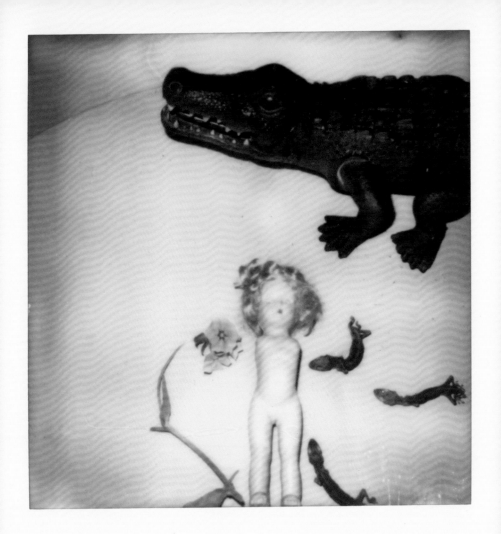

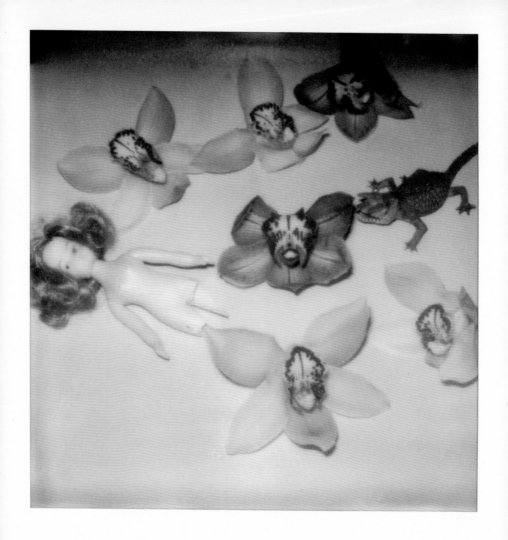

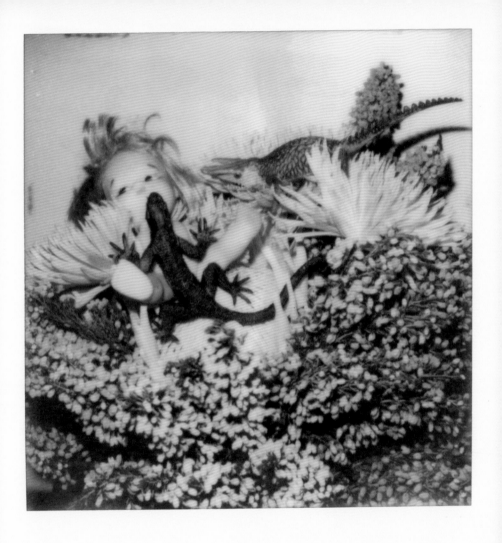

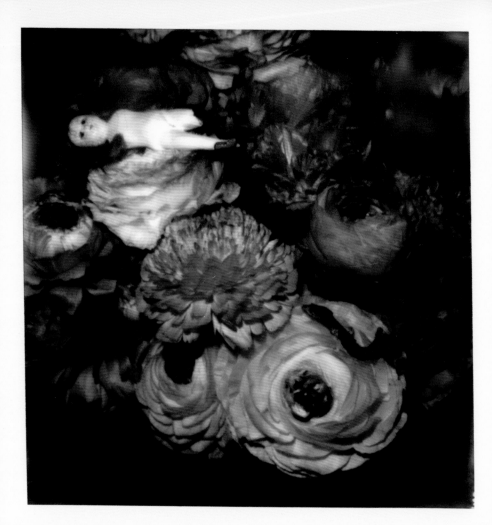

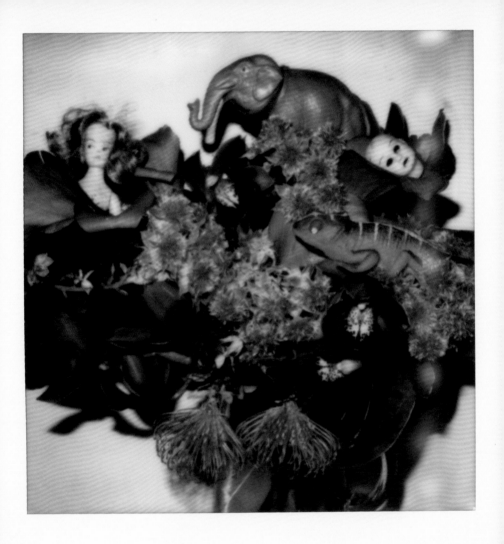

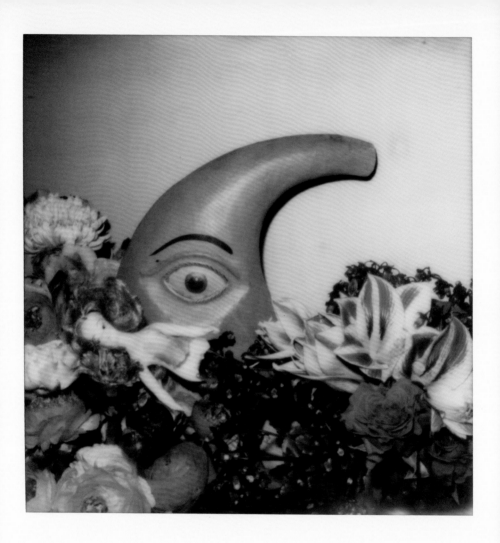

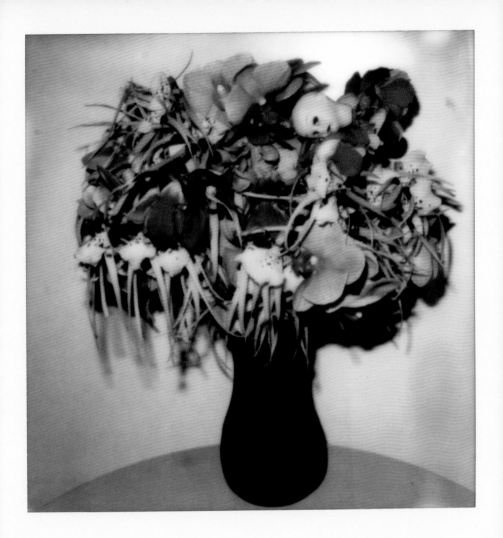

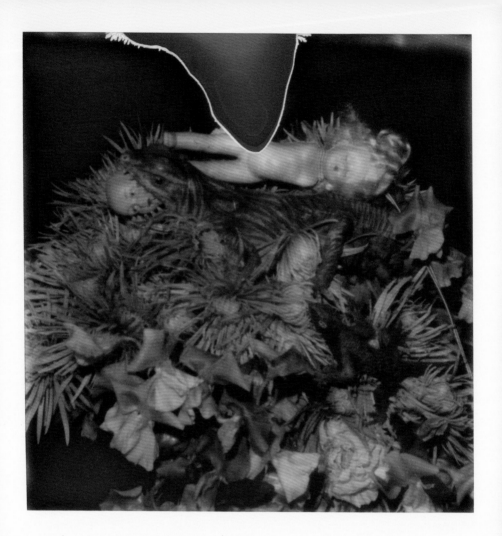

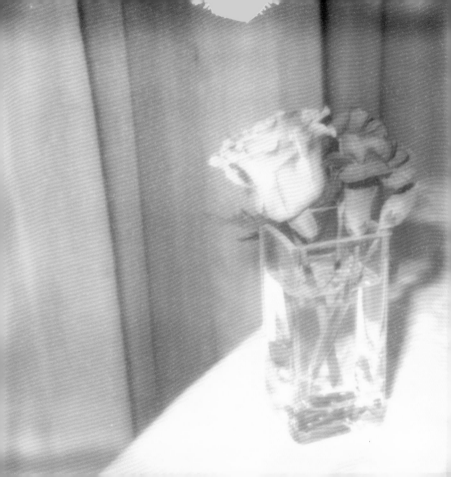

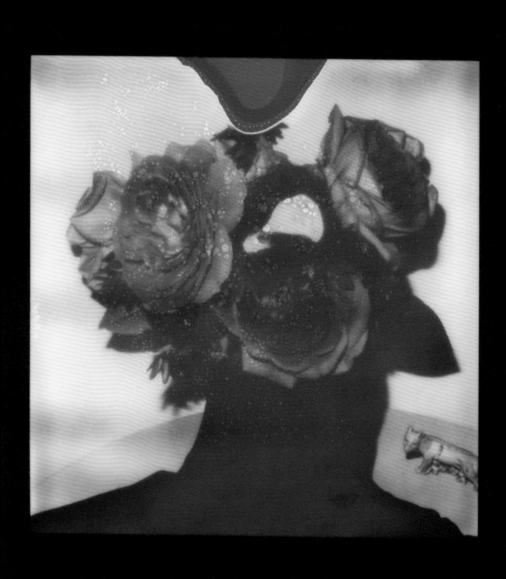

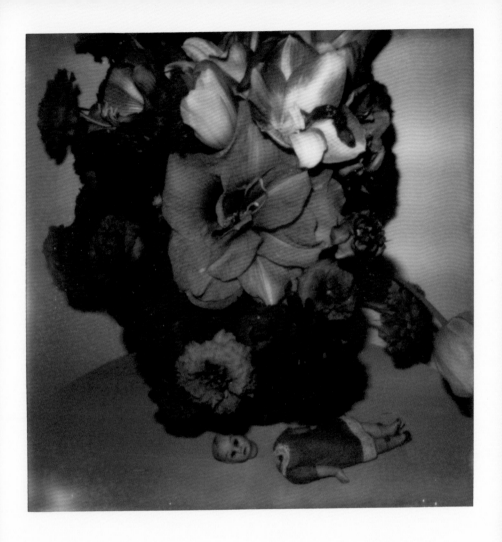

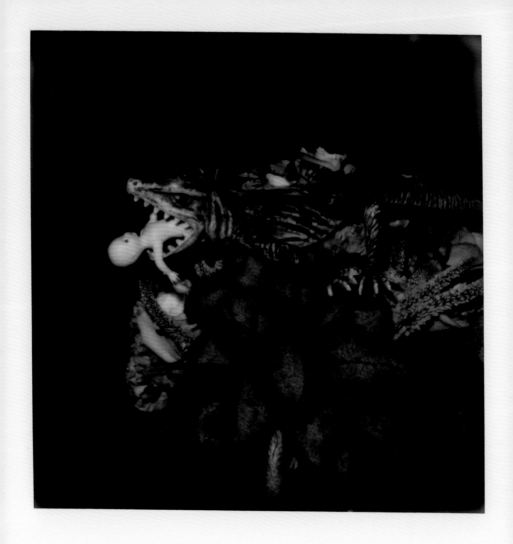

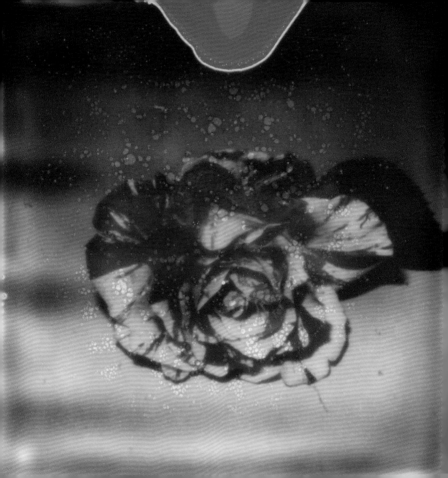

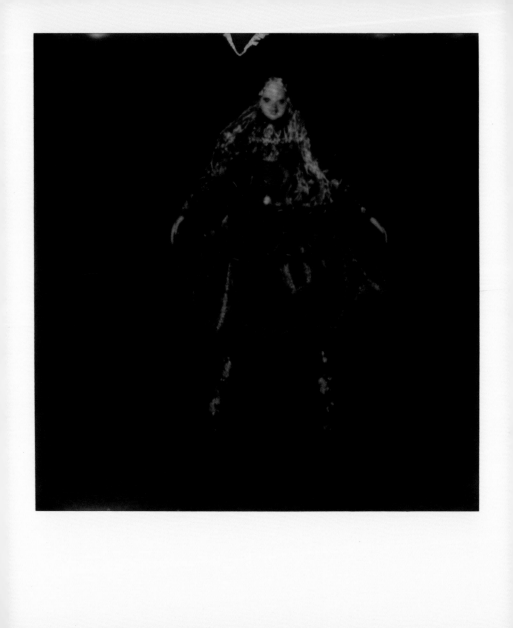

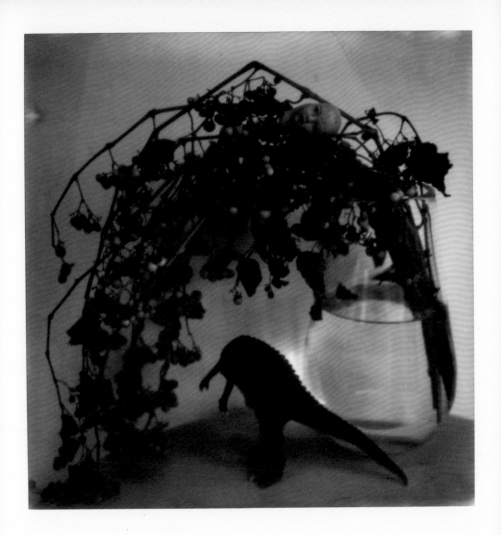

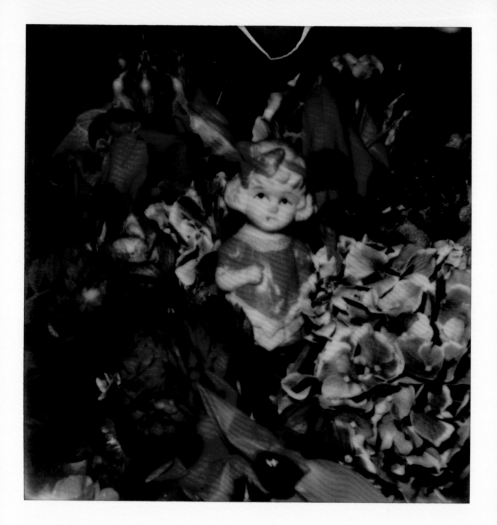

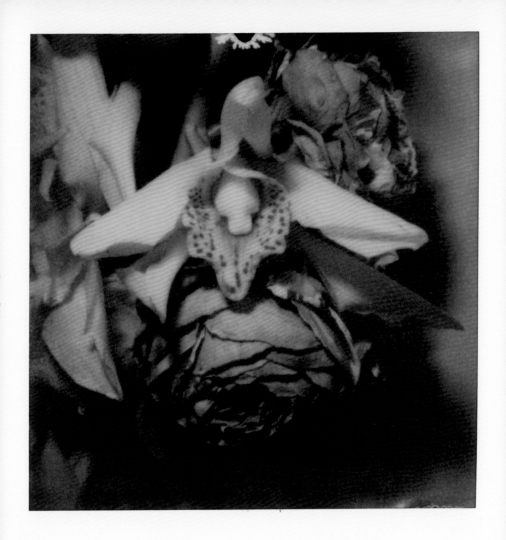

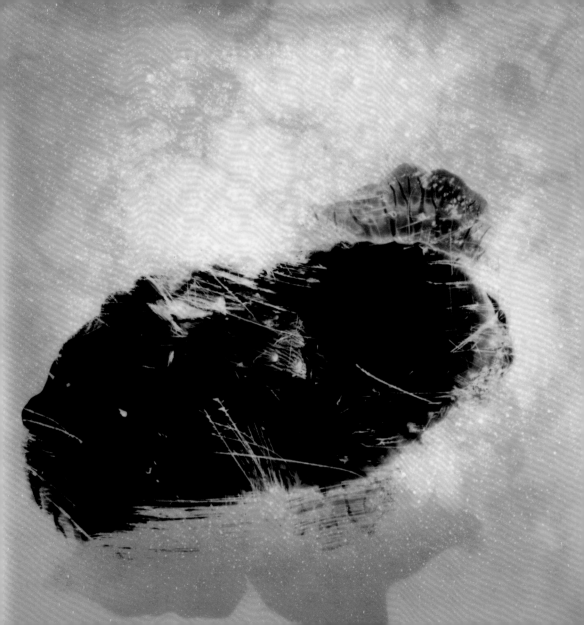

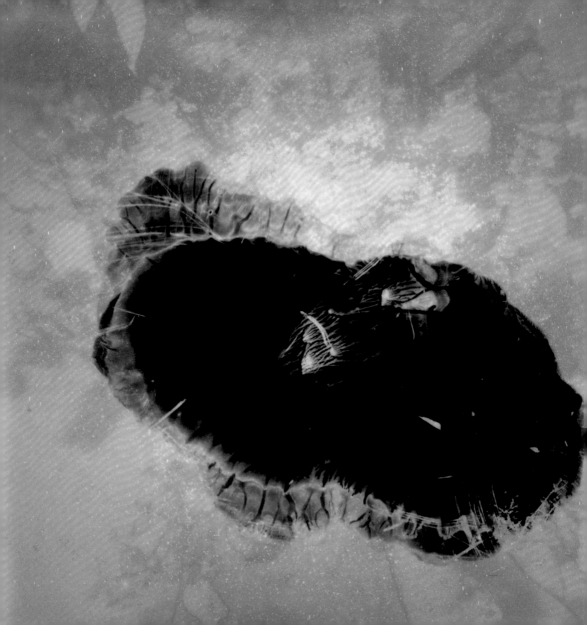

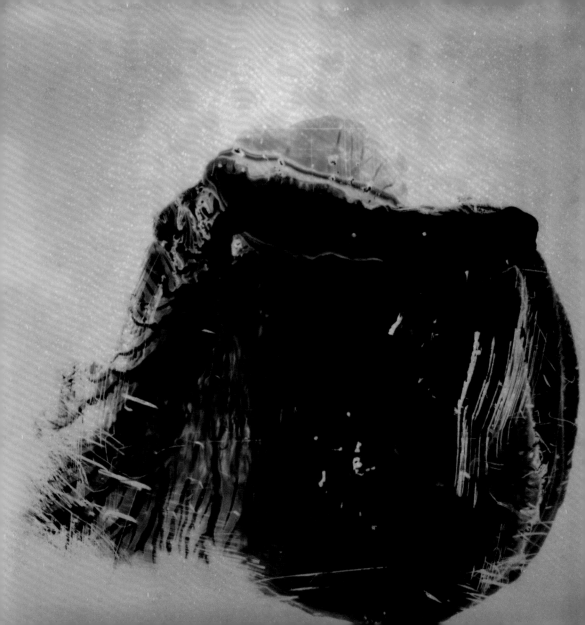

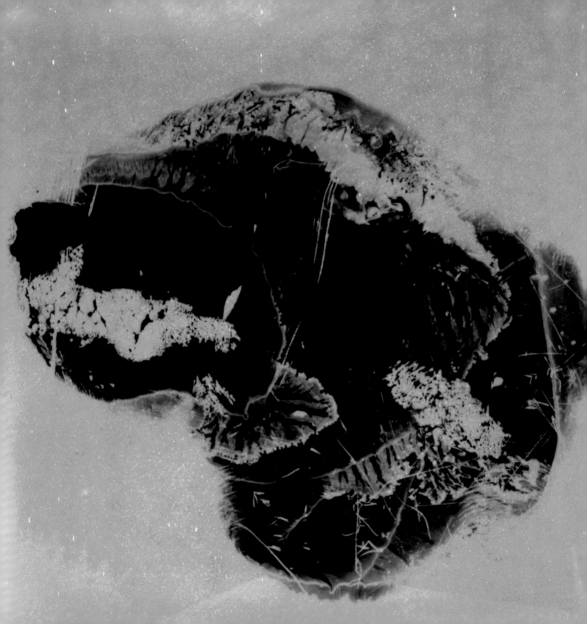

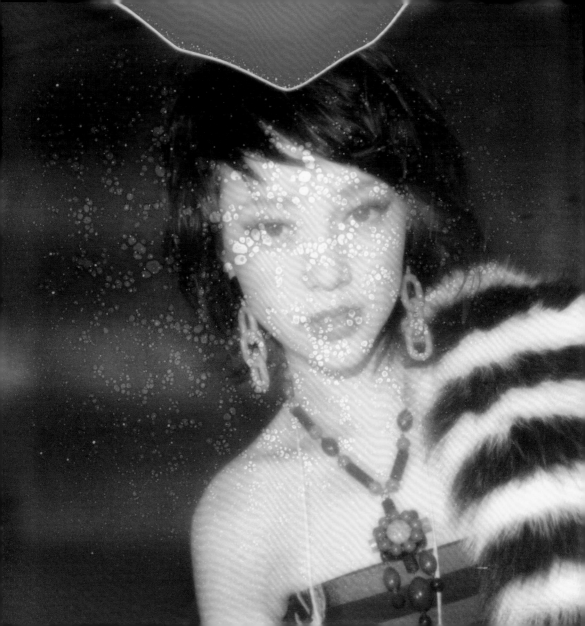

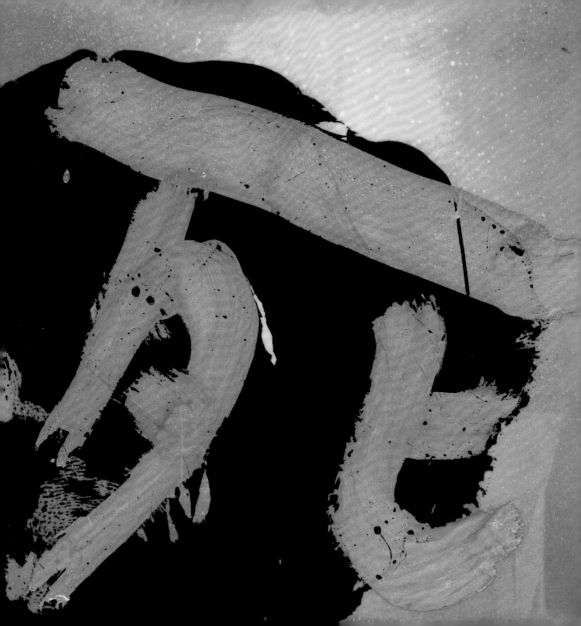

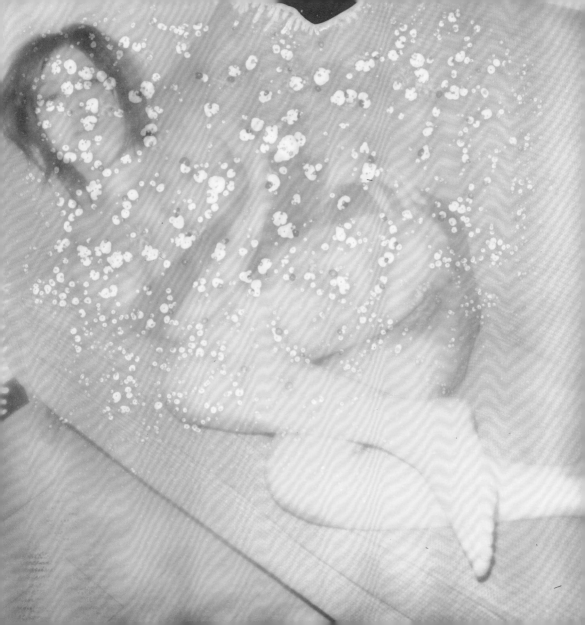

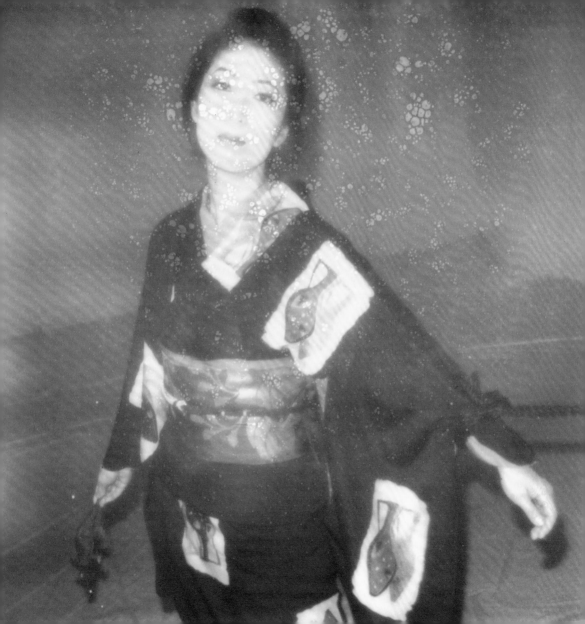

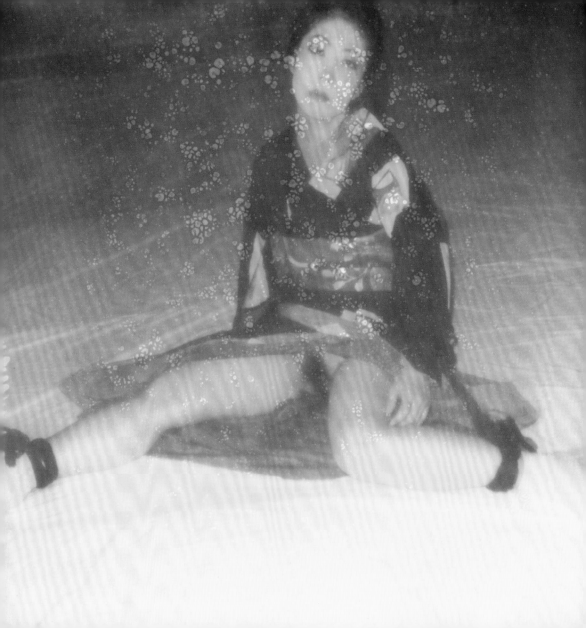

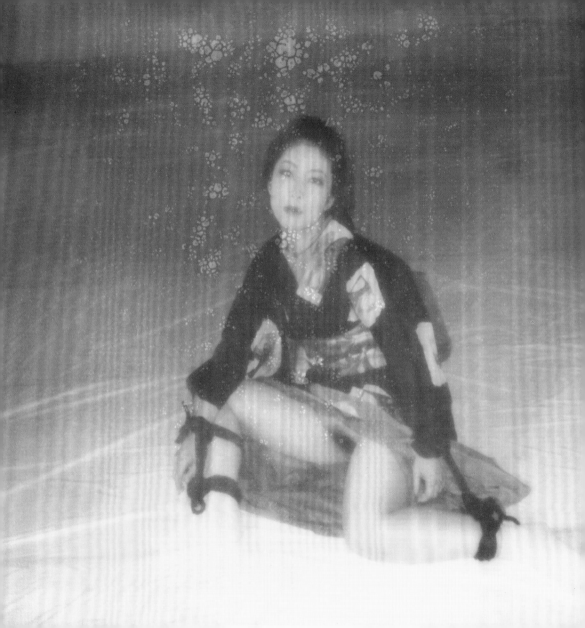

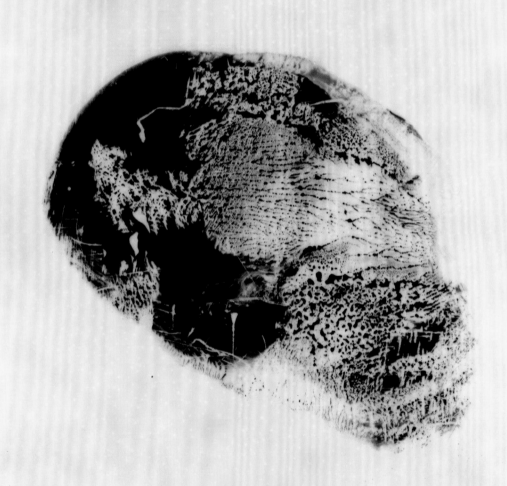

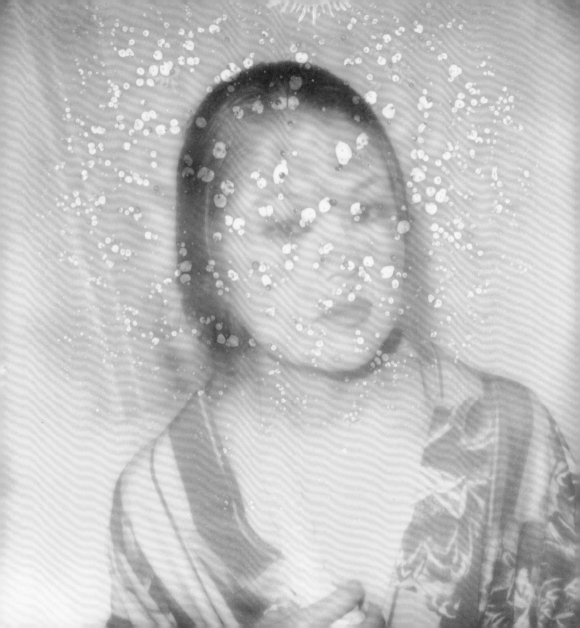

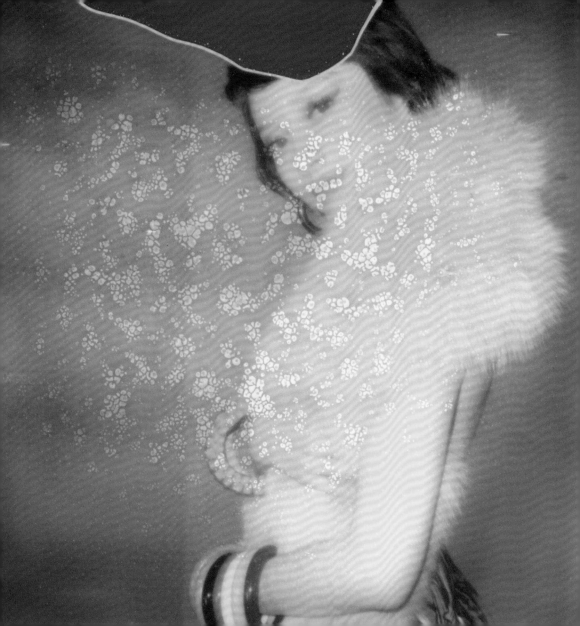

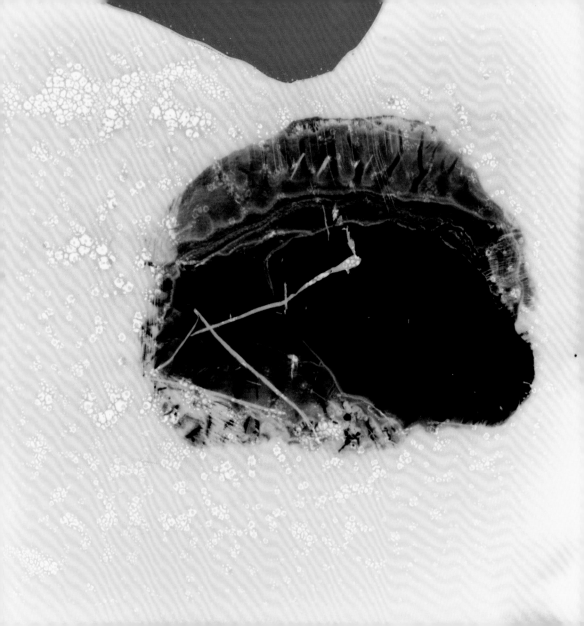

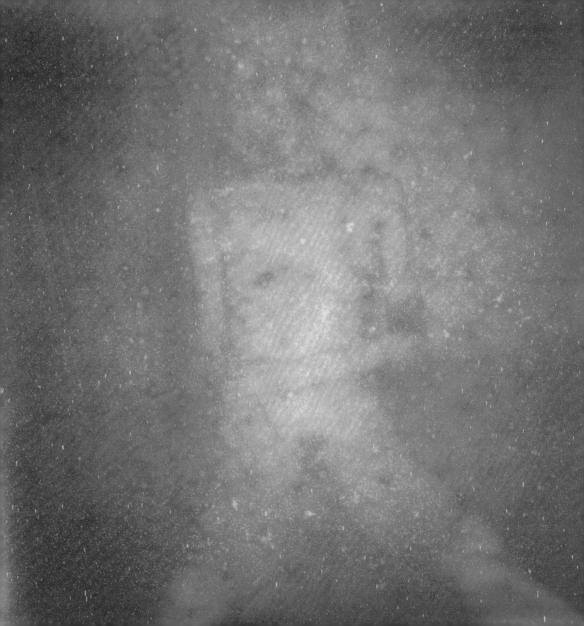

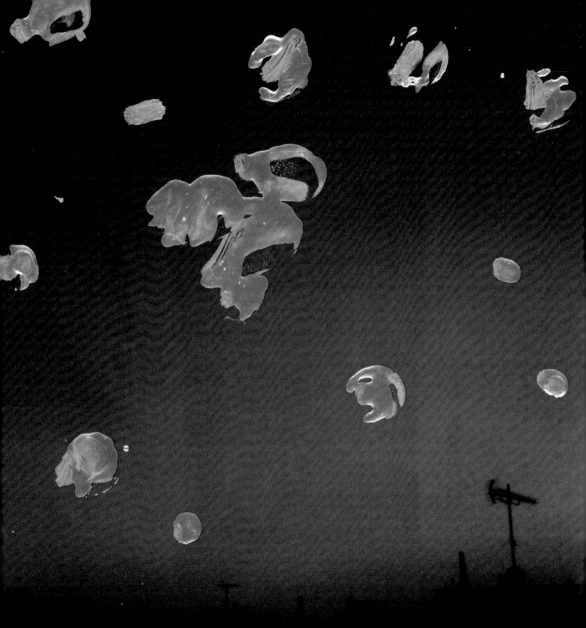

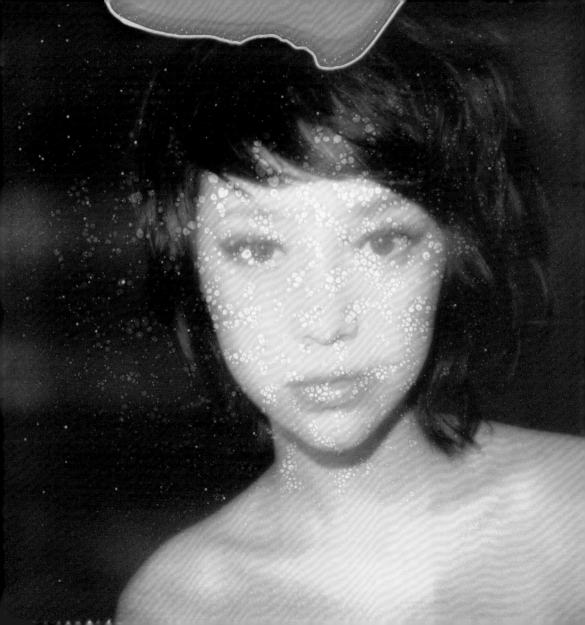

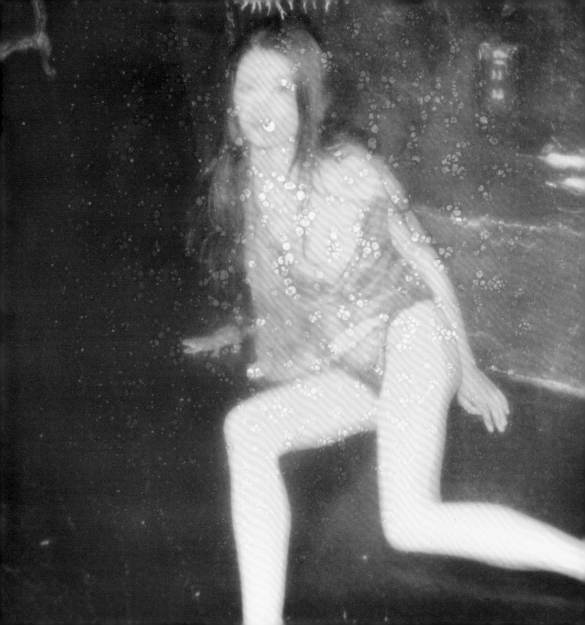

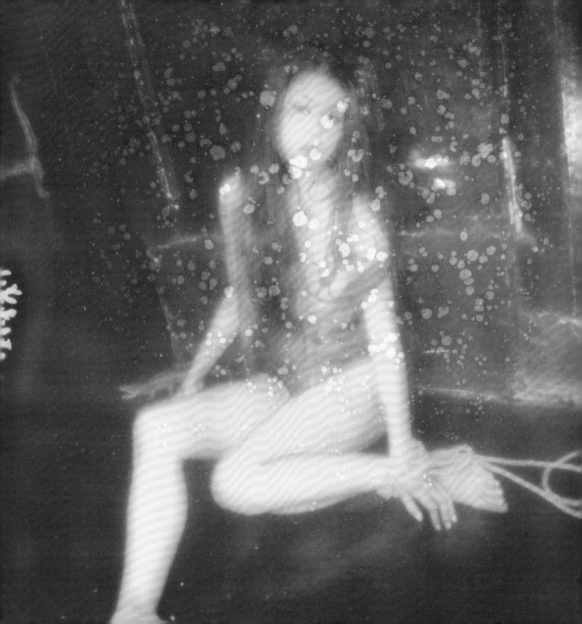

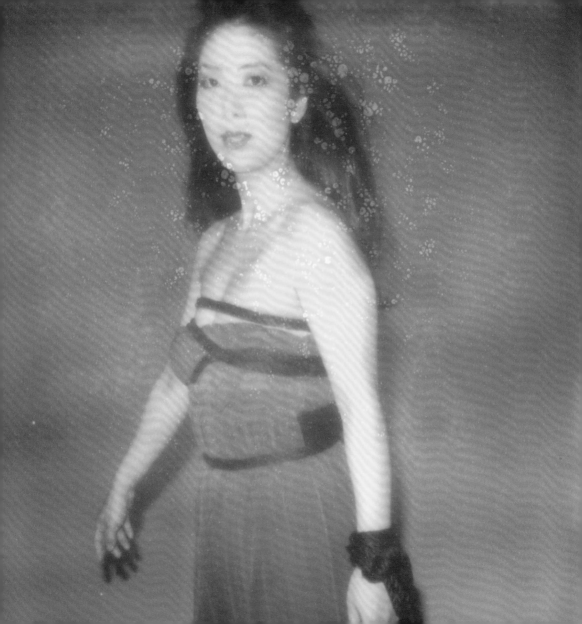

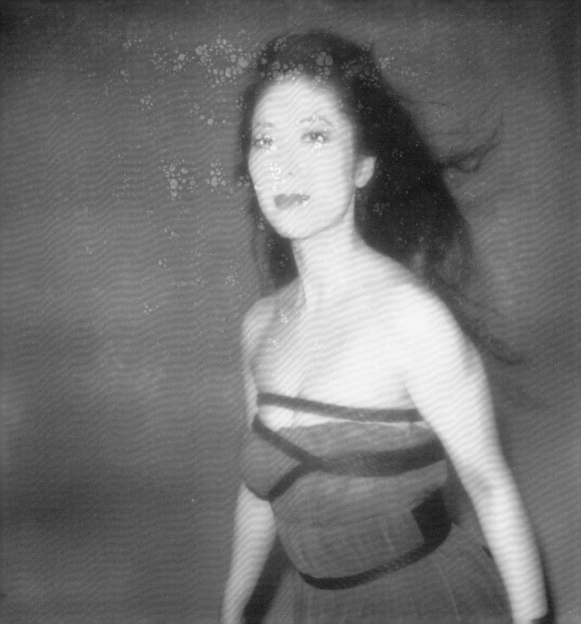

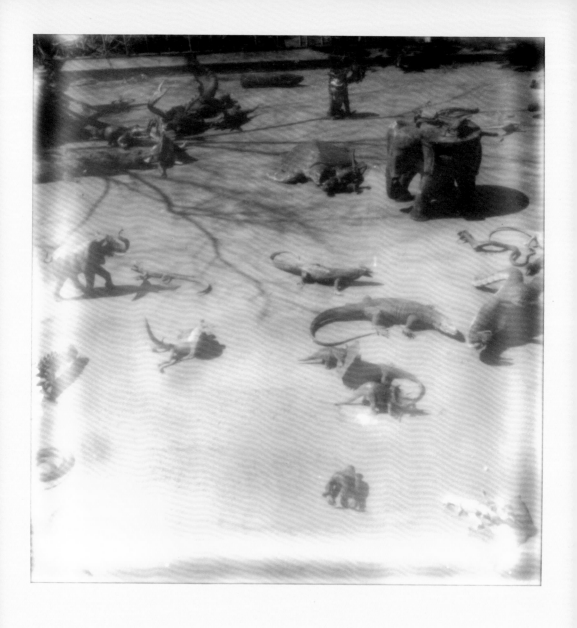

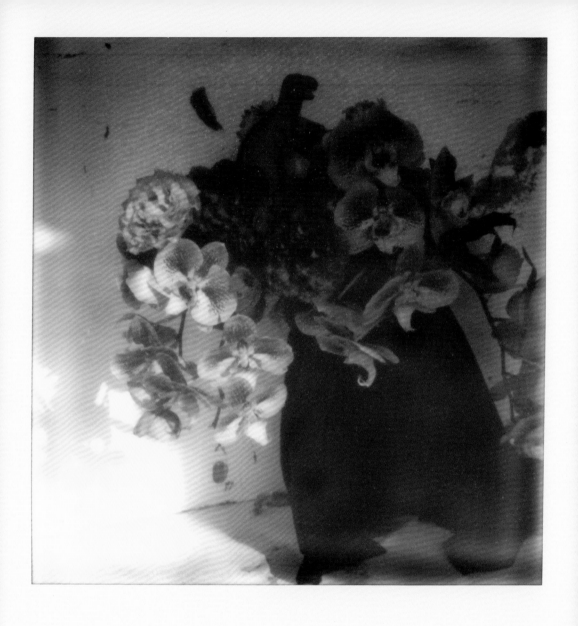

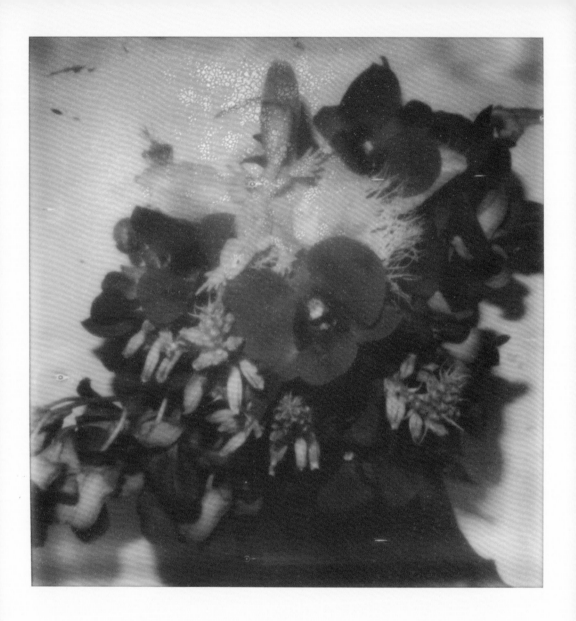

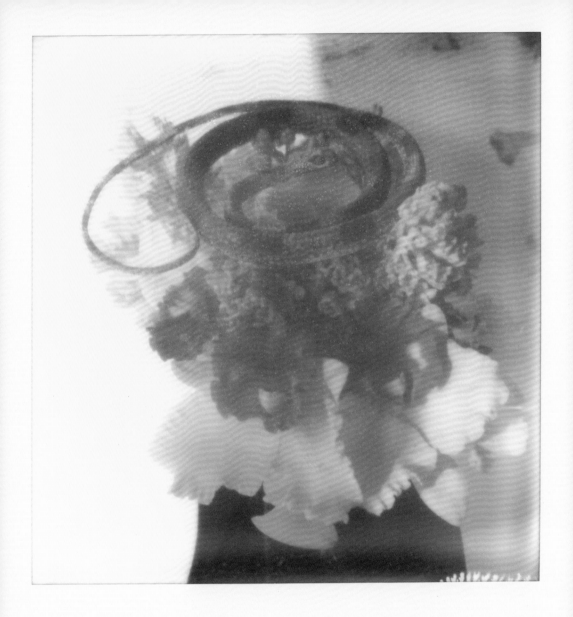

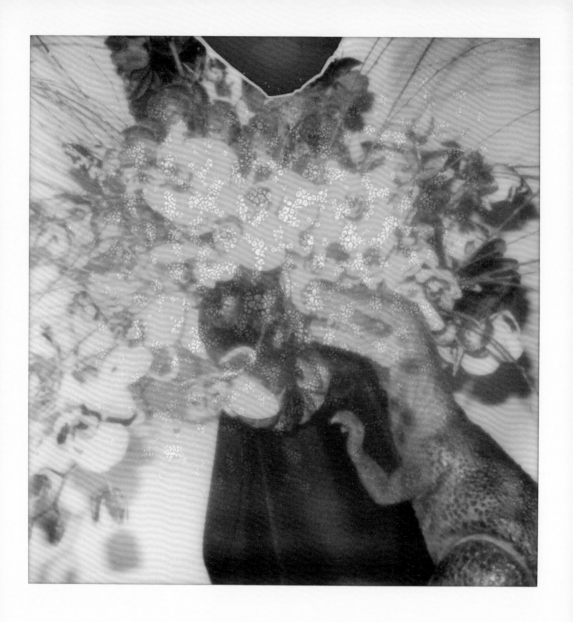

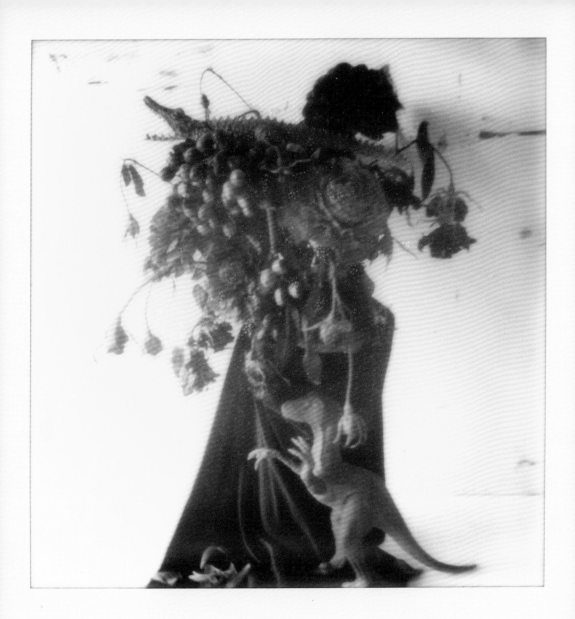

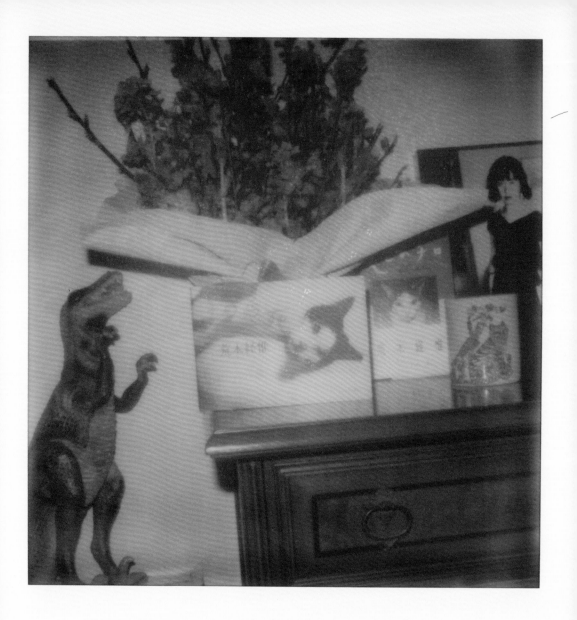

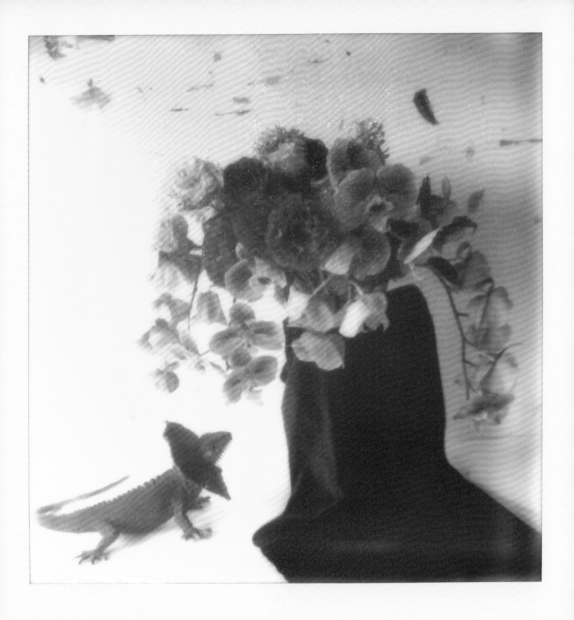

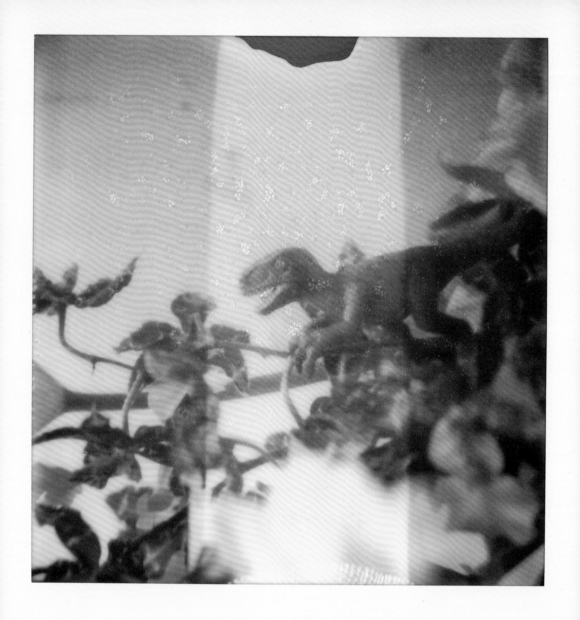

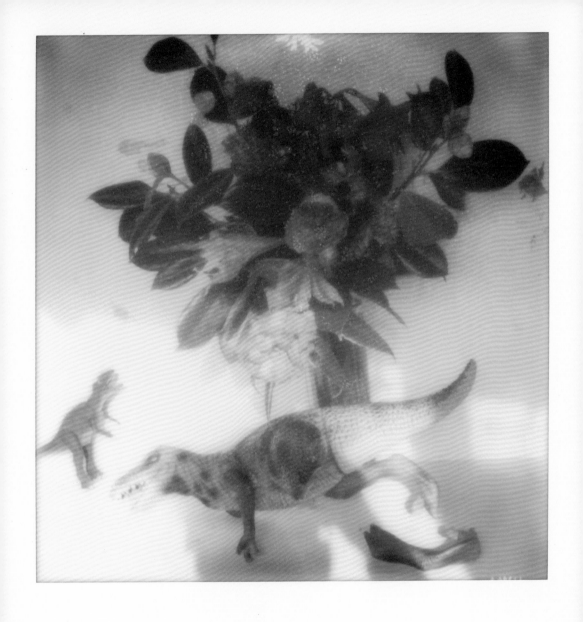

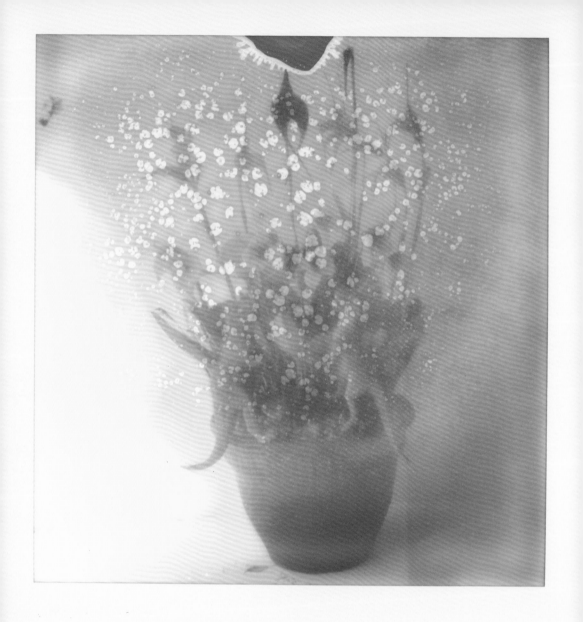

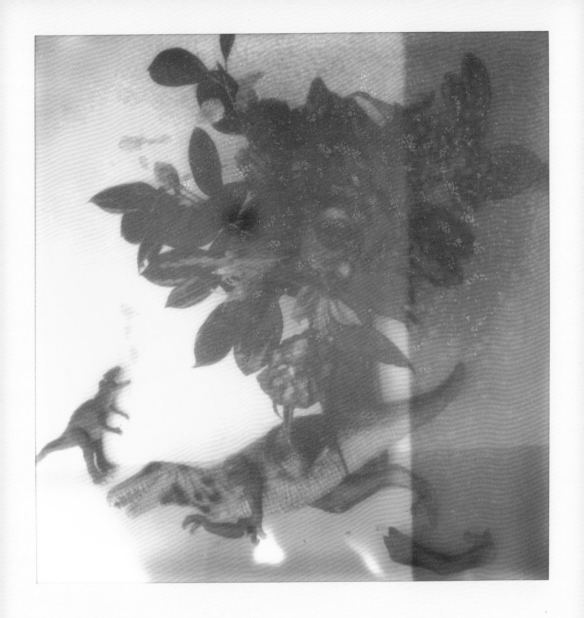

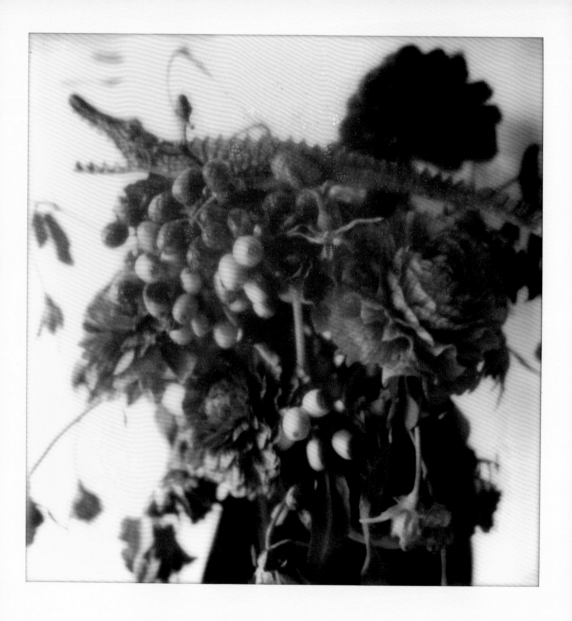

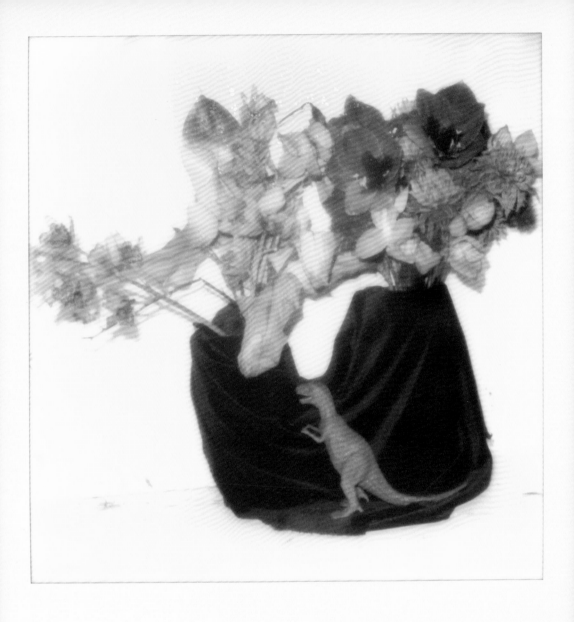

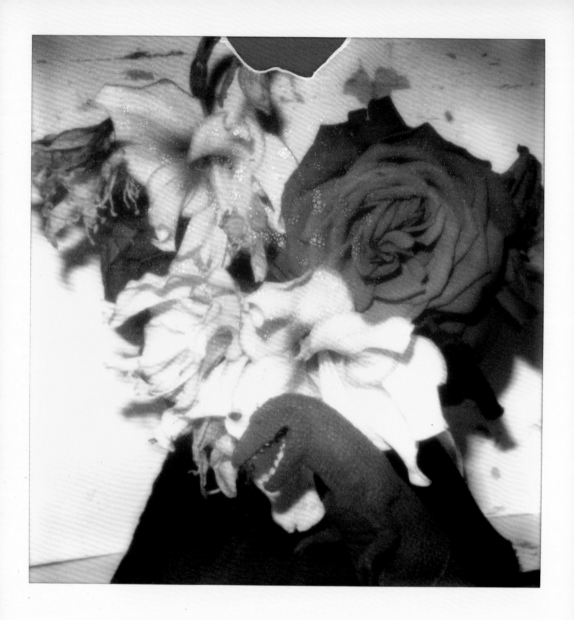

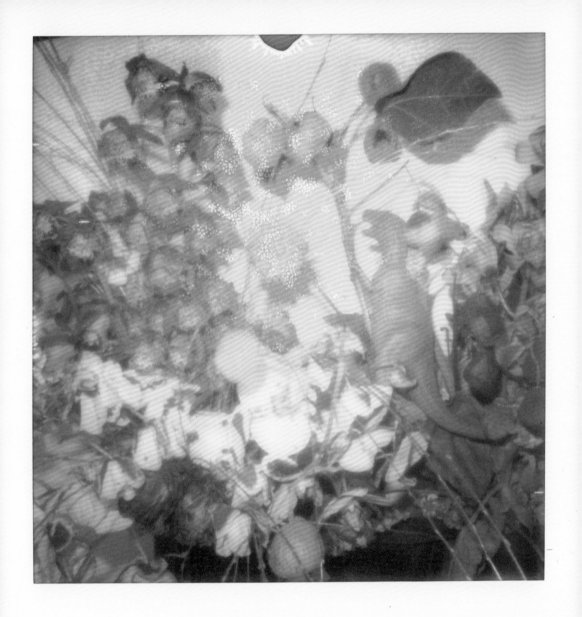

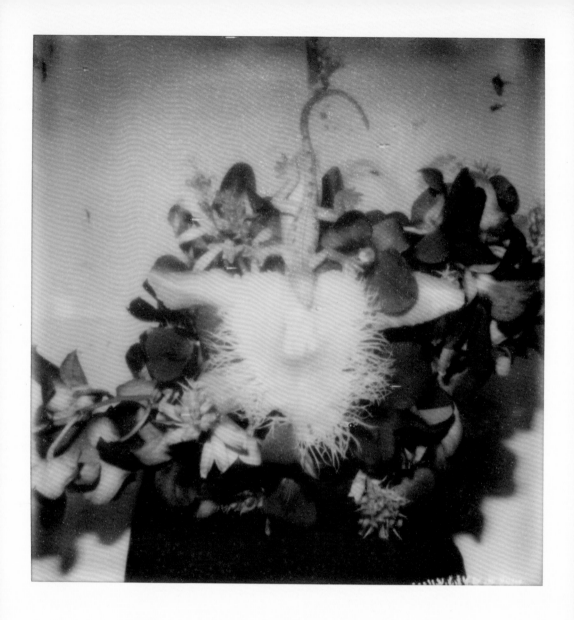

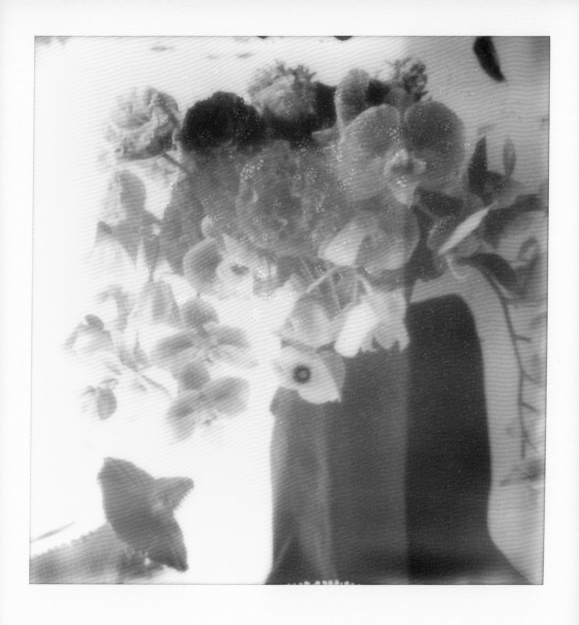

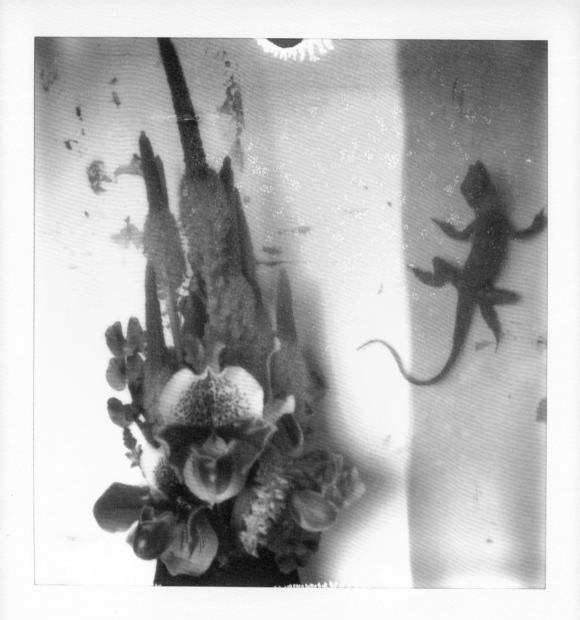

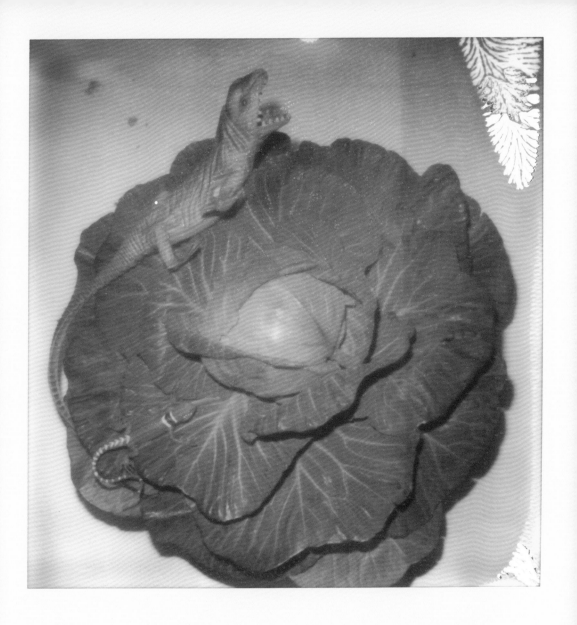

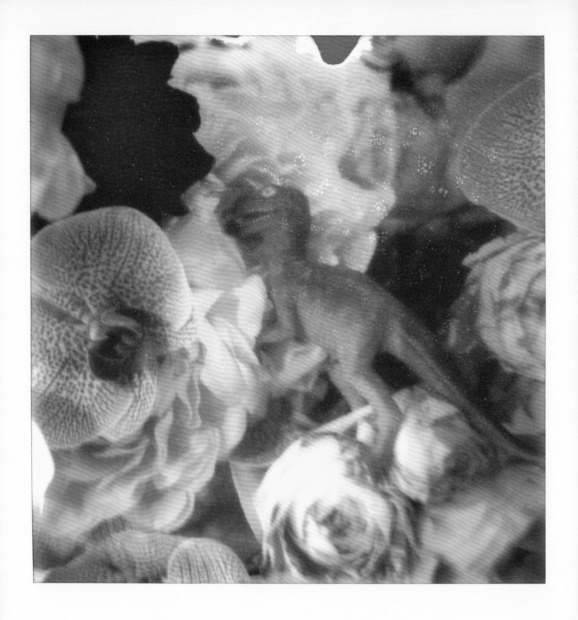

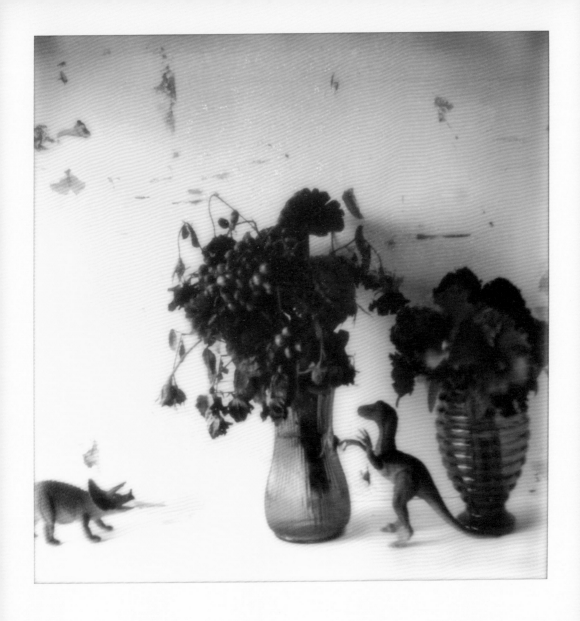

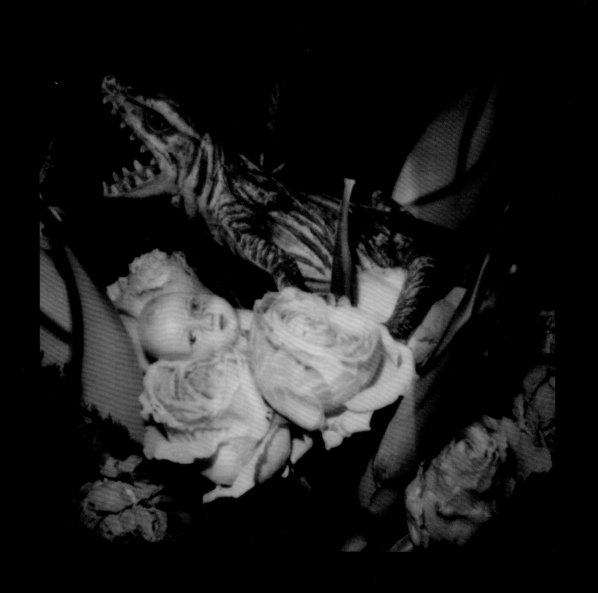

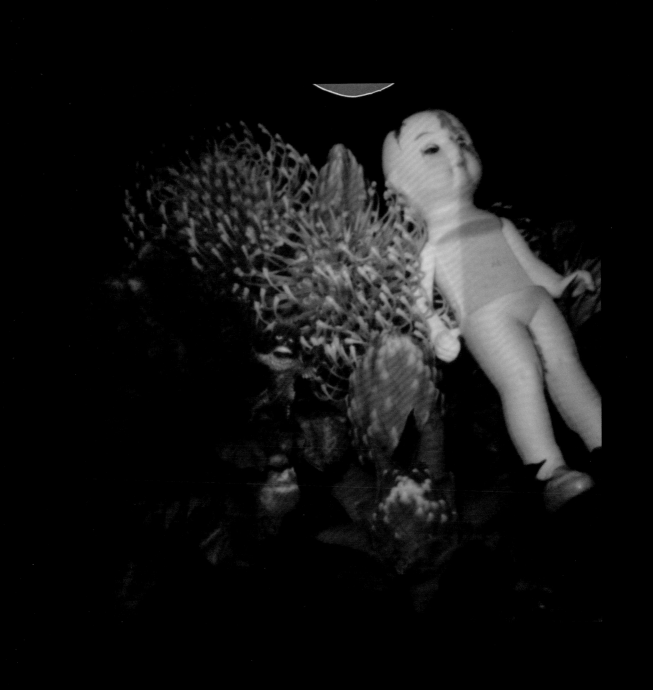

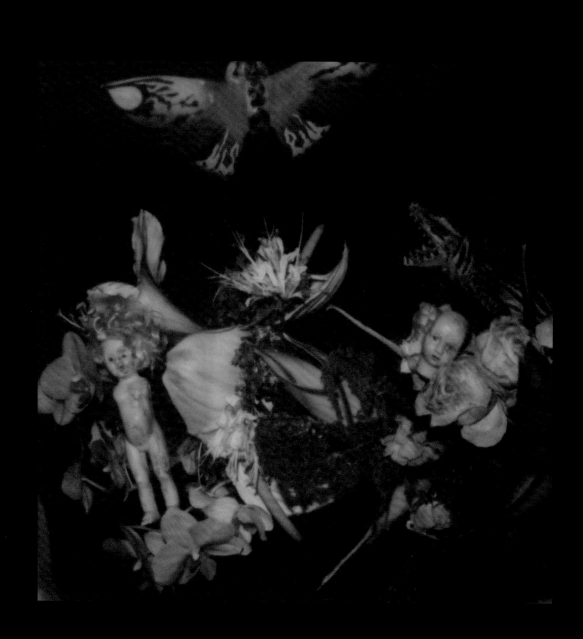

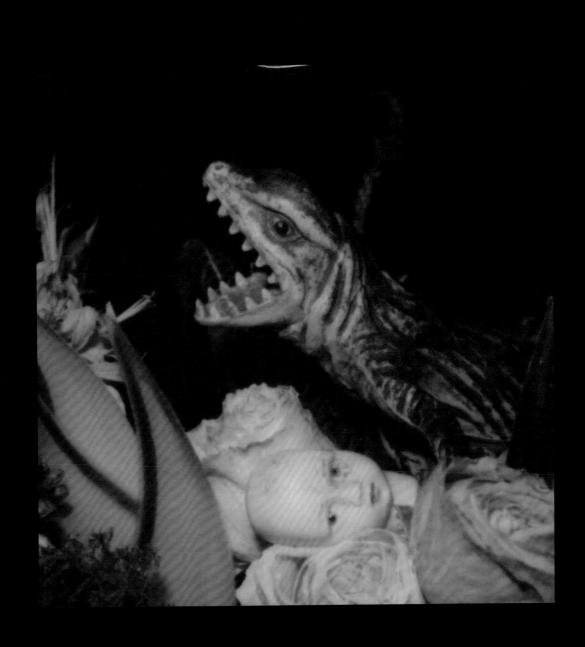

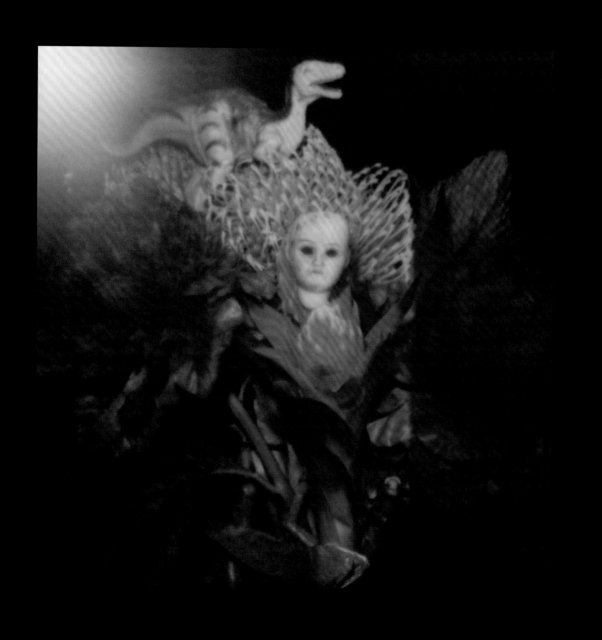

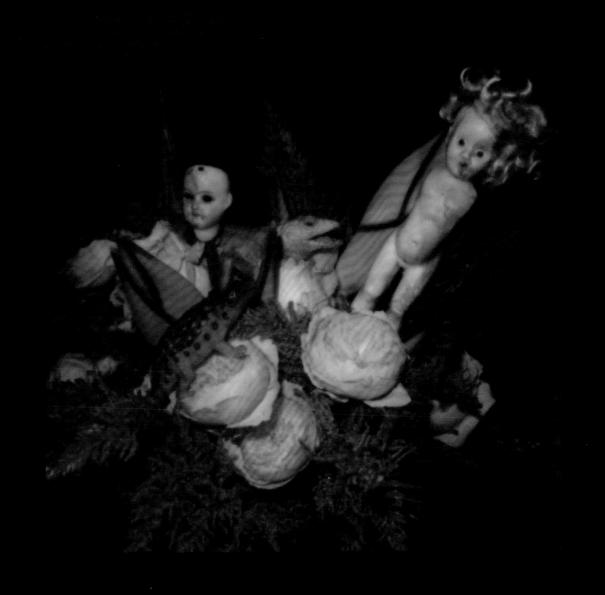

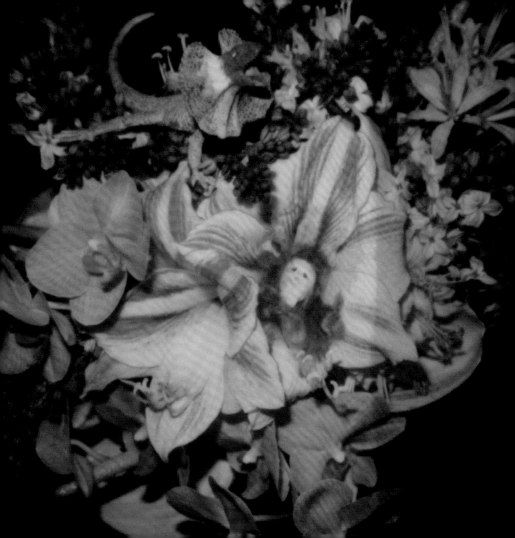

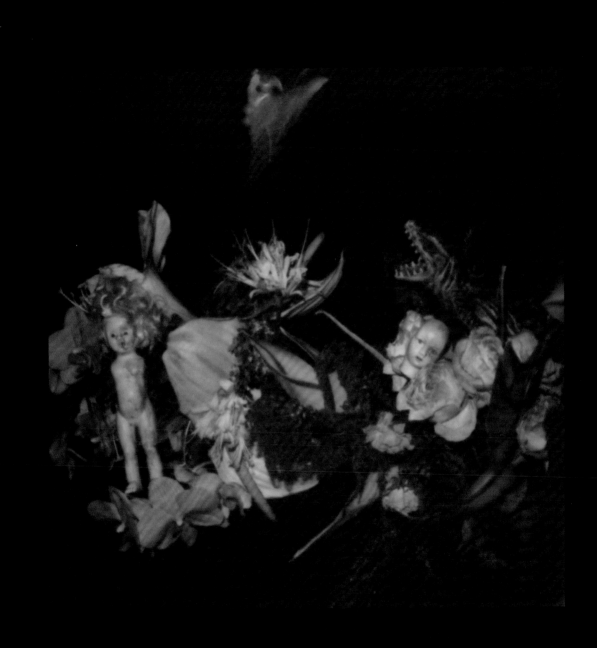

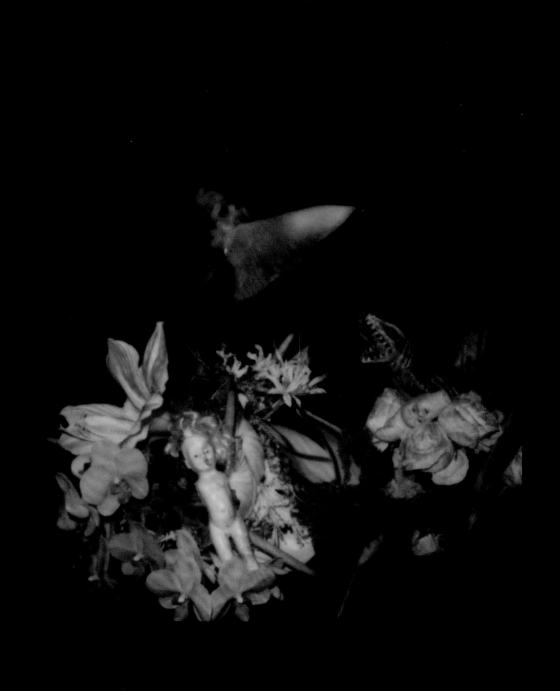

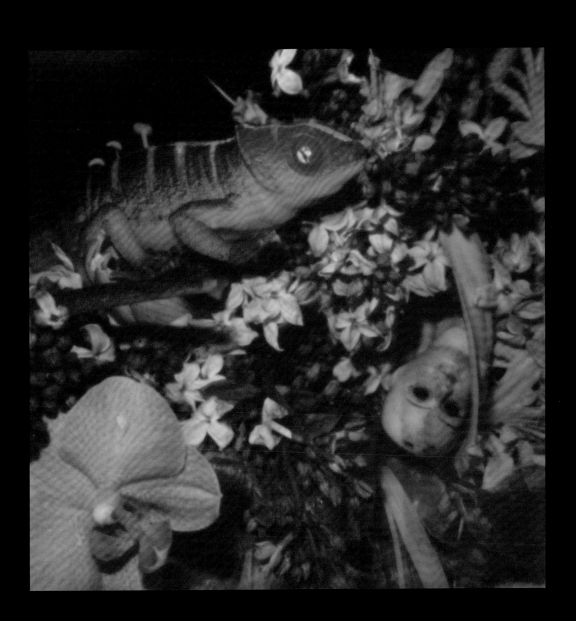

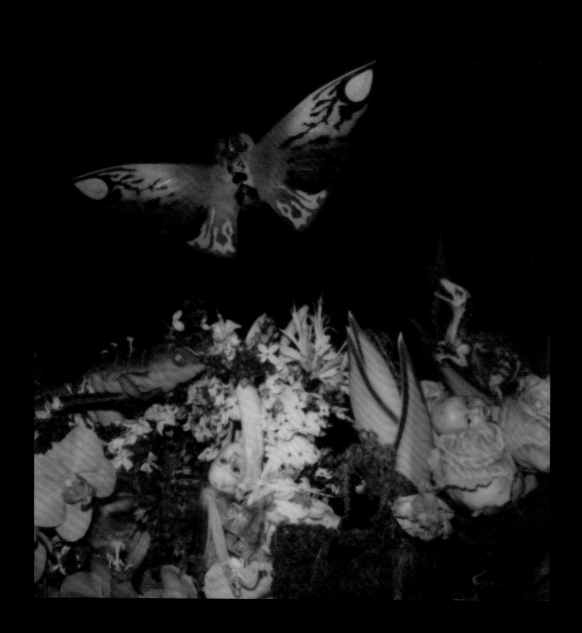

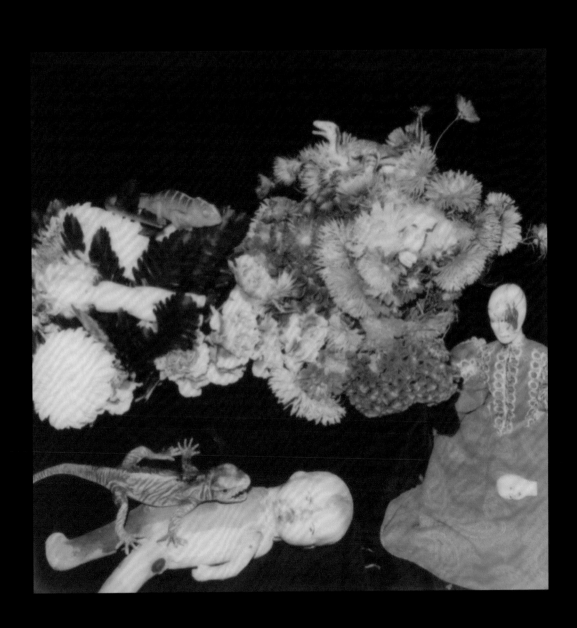

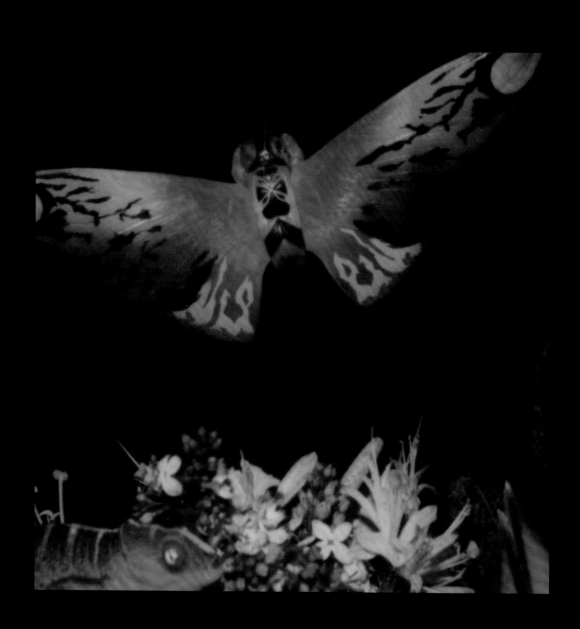

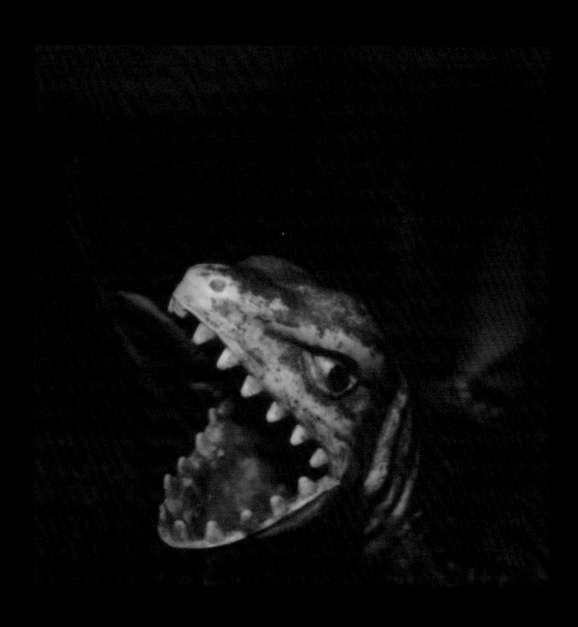

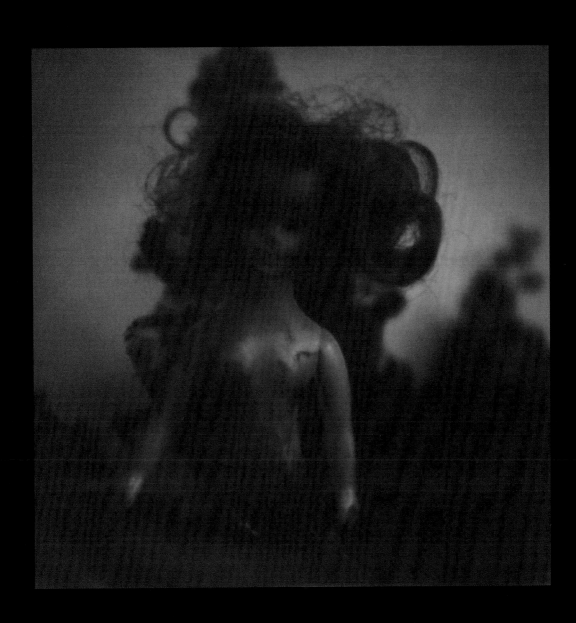

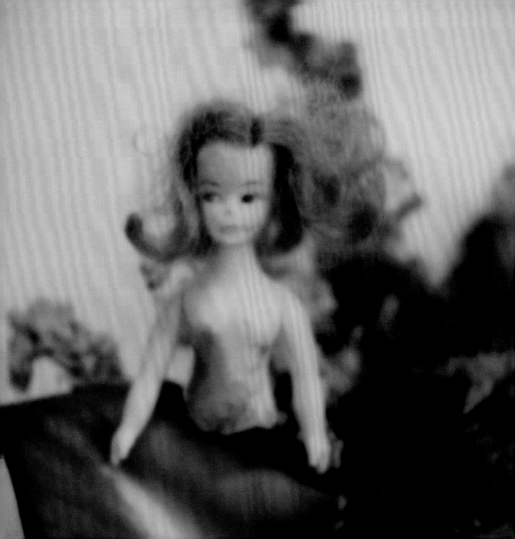

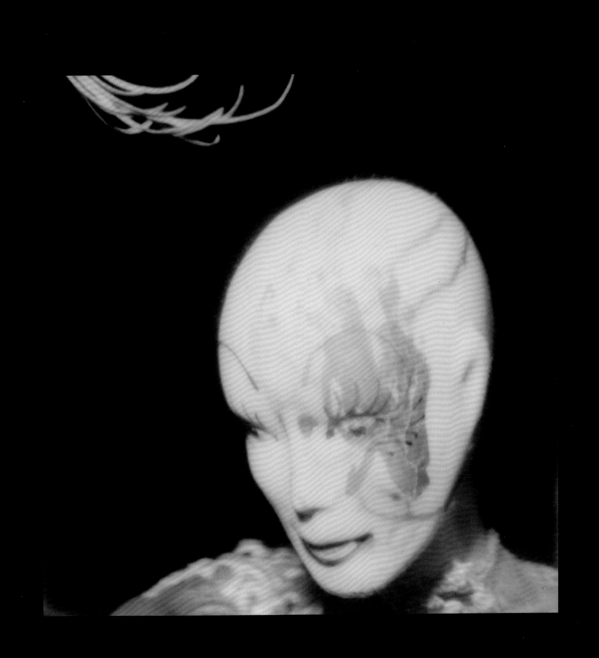

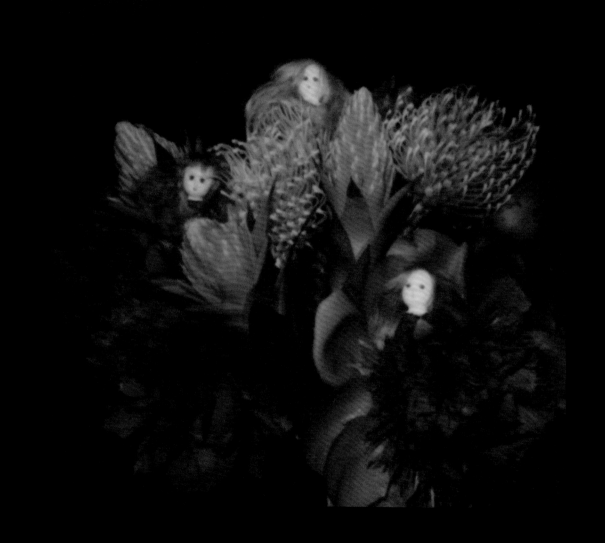

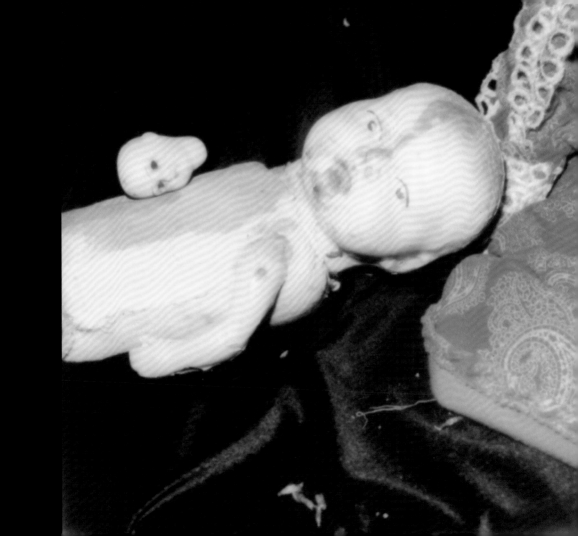

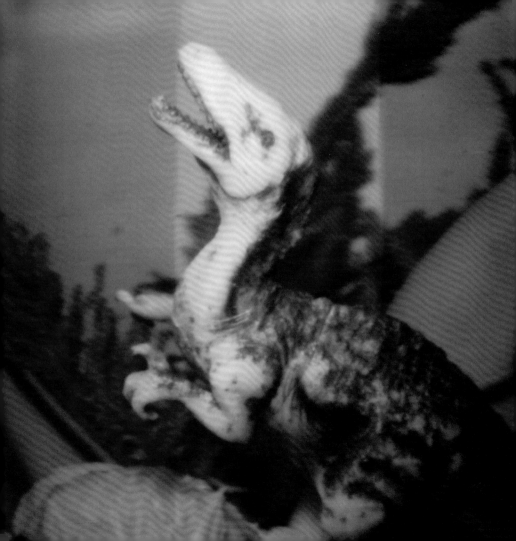

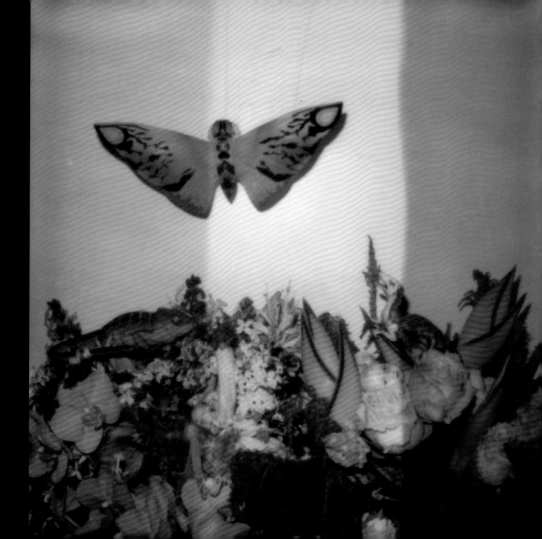

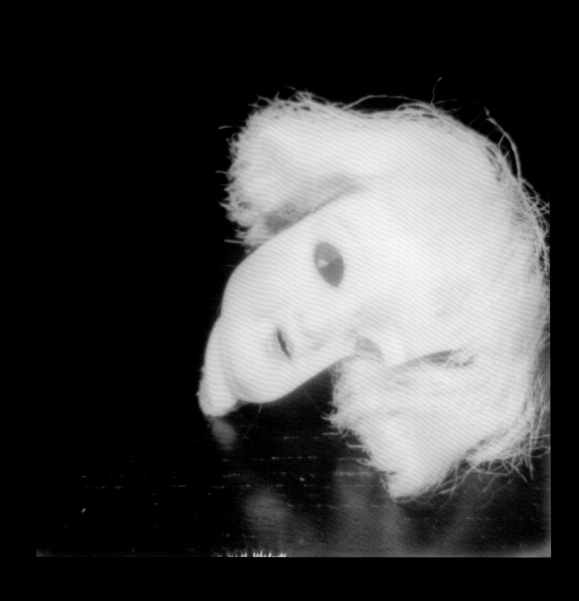

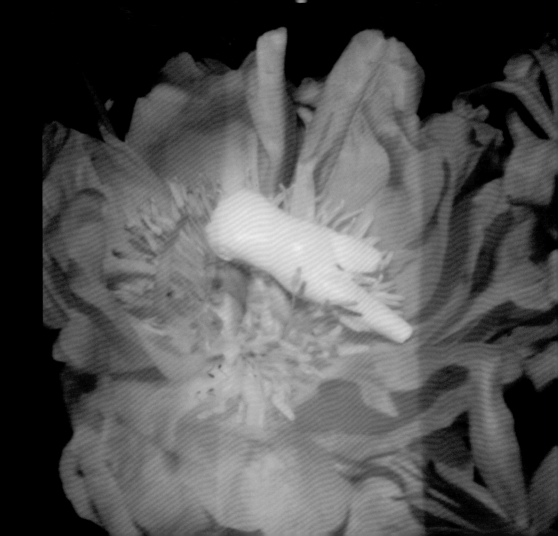

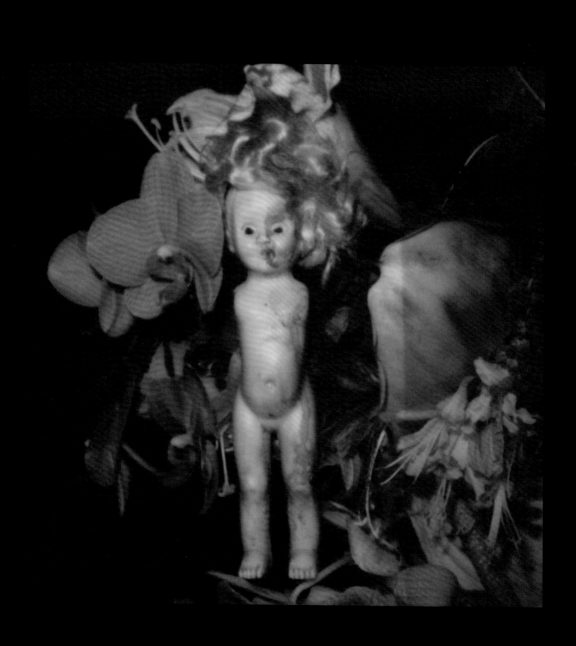

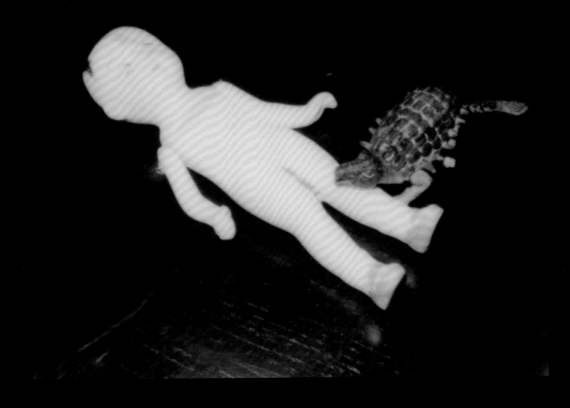

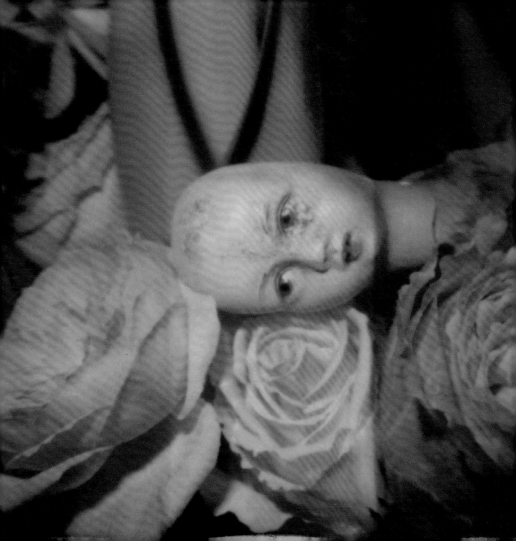

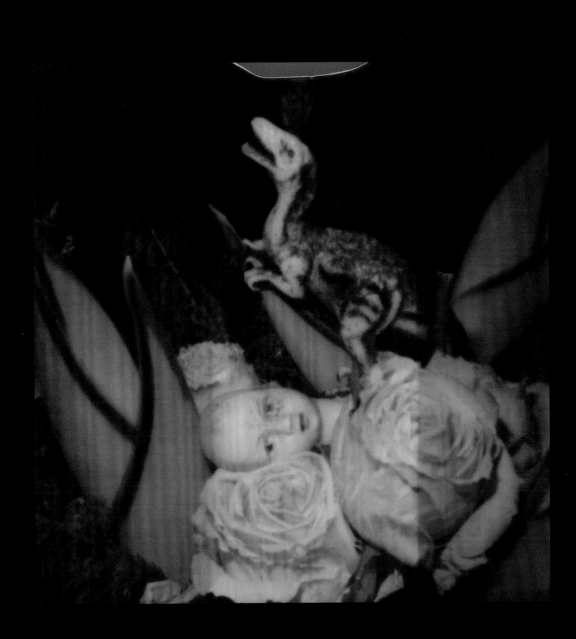

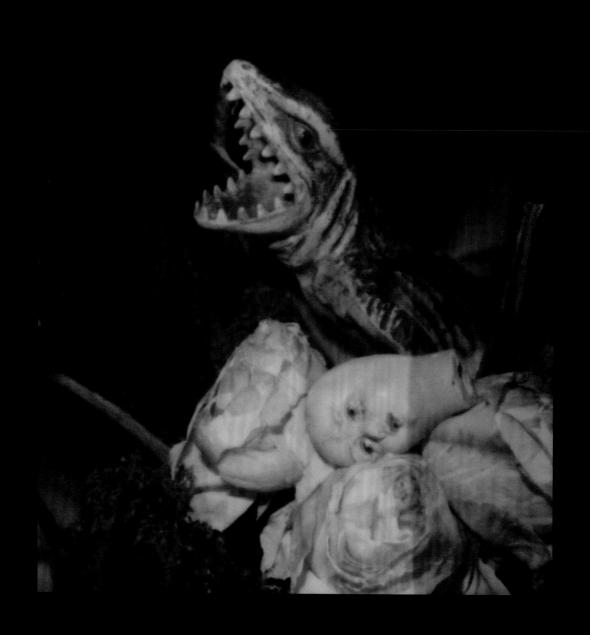